제 작업 중 타이포그래피 작업과 함께 다양하게 진행한 것들을 섞어 소개할게요. 타이틀은 'obsession'이라는 단어로 결정했어요. 집착이죠. 모든 좋은 작업의 과정에는 집착이 수반되지 않나 싶어요. 이것을 주제로 미국 대학원에서 공부한 내용과 한국에서 한 실무 작업들, 개인적인 관심사, 결과가 아닌 과정에 대한 이야기들, 그리고 시안들에 관한 이야기를 하겠습니다.

1-23.

1

처음 미국에 가서 한 작업입니다. 「아메리카 드림」이라는 타이틀을
붙였어요. 대부분의 유학생이 외국에서 낯선 문화를 접하며 정체성의 혼란을
느낍니다. 저 또한 한국과 다른 문화에서 생활하면서 느꼈던 갈등에서부터 시작한
작업입니다. 제 작업은 항상 주변의 경험에서 시작하는 것 같아요.
이 작업의 동기는 미국에서 활동하는 근로자들의 영어 악센트에 대한 흥미
때문이었어요. 그들이 서로 다른 문화와 경험을 가지고 어떻게 커뮤니케이션
하느냐에 초점을 두고 있습니다. 미국에서 생활하기 위해 영어를 사용해야 하지만
어색한 악센트와 손글씨가 그들 모국의 것과 많이 닮아 있어요. 마치 미국이라는
얇은 포장지가 감싸고 있는 것 같은 느낌을 받았습니다. 그들의 독특한 영어
악센트가 자국 문화와 미국 문화의 중첩성을 상징하는 아이콘으로 느껴졌거든요.
커뮤니케이션의 연결고리로 단어 연상 게임을 사용했습니다. 순간적으로 떠오르는
단어가 자신이 처한 환경에서 파생된다는 점과 우연적으로 연결되는 흐름이
흥미롭다고 생각했죠. 게임의 방식은 악센트에 초점을 두고 각자가 떠올린 단어를
자국어와 영어로 두 번 말하는 것입니다.[1·1] 한국 사람인 제가 'America-(미국)'로
시작해 마지막으로 멕시코 학생의 'sueño-(Dream)'으로 끝났습니다. 그렇게
「아메리카 드림」이 되었습니다.[1·2] 프로젝트 매체로 영상과 인쇄물을 만들었고,
인쇄물에는 앞뒤가 비치는 트레이싱지를 사용해 페이지가 넘어가면서 서로
마주보게 만들었습니다.

2

이 프로젝트는 '제스처' 즉, 손짓에 관한 이야기입니다. 영어로 대화할 때 느끼는 어려움에서 시작했습니다. 원어민들과의 대화에서 의도를 100% 이해하는 것은 불가능해요. "Translation is impossible." 이라고 하더라고요. 언어에는 뉘앙스라는 것이 있어서 그 문화에 익숙하지 않은 사람이 대화 내용을 완전히 이해하긴 어려워요. 이런 부분에 대해 제가 받은 언어 스트레스를 표현하고 싶었습니다. 저는 그동안 외국인의 질문이 이해가 되지 않을 때, 다시 되묻는 게 싫어서 대강 짐작하는 경우가 많았어요. 그럴 때 눈여겨보는 게 바로 손짓과 표정이에요. 그래서 '사람과 사람의 대화에서 말(Voice)이 빠졌을 때 어떻게 커뮤니케이션이 될 수 있는가?'라는 주제를 가지고 실험해 본 프로젝트예요. '밤안개'라는 타이틀로 제 생각들을 글로 쓰고, 다른 친구에게 그 내용을 손짓으로 표현했어요. 그러면 그 친구가 자신이 이해한 것을 다음 친구에게 또 손짓으로 표현하는 과정을 반복했죠. 모두 비슷한 손짓을 하고 있지만 사실은 서로 다른 이야기를 하고 있는, 그런 오해를 유도하기 위한 작업이었어요. 「가족오락관」에 비슷한 게임이 나오는데요. 미국에도 ◆텔레폰 게임(Telephone Game)이라고 비슷한 게 있어요. 그 과정을 보여주는 책을 만들었는데, 아코디언 접지식으로 만들어 앞면에는 상반신과 손짓을, 뒷면에는 텍스트와 손 모양을 집중적으로 보여줬어요. 밤안개에서 시작해 산책, 지저분함, 할로윈, 가려움, 그리고 말벌로 끝났어요. 이렇게 유학 1년 동안의 경험, 정체성에 대한 고민, 언어로 인한 장벽들을 가지고 작업을 하다가, 너무 이 방향에만 집중하면 작업이 모호해질 수 있다는 생각이 들었어요. 뭔가 새로운 것을 해 보고 싶던 중에 '흉내'와 '복제'에 관심이 갔어요. 흉내에서 모방으로, 모방에서 복제로……. 거의 1년 동안 이것들에 대해 고민하는 시간을 가졌어요.

◆　텔레폰 게임
전 세계적으로 재생되는 게임이다. 한 사람이 다른 사람에게 메시지를 속삭이면, 마지막 플레이어가 전체 그룹에 메시지를 발표할 때까지 라인을 통해 전달된다. 일반적으로 메시지를 다시 만드는 과정에서 에러가 출점된다. 그래서 마지막 플레이어가 발표할 때 현저하게 메시지가 달라지기도 하는데, 종종 재밌게 큰 차이가 나기도 한다. 일부 선수들은 의도적으로 마지막 메시지가 변경되는 것을 보장받기 위해 바꿔서 말을 하기도 한다.
출처 *http://en.wikipedia.org/wiki/Chinese_whispers*

3

그중 한 프로젝트입니다. 「어떻게 나의 포스터를 보여주느냐」라는
타이틀의 영상 작업이에요. 사람들이 어떤 것을 흉내 내고 그 유사한 행동들이
모였을 때, 시각적으로 어떤 변화와 충격이 있는지 실험했습니다. 언젠가부터
디자이너들이 포스터를 보여줄 때, 배경을 두고 서서 포스터를 직접 들고 하나의
퍼포먼스를 하기 시작했는데, 그런 것들이 굉장히 흥미로웠어요. 어떤 한 사람이
시작하면 다음 사람이 따라 하고, 그렇게 계속 파생되다가 나중에는 수없이
많아지고 모두 유사성을 갖게 되는 거죠. 이걸 영상으로도 만들었는데, 포스터의
이미지를 지워서 포스터를 보여주는 방식에 초점을 두었습니다. 지금도 '차이와
반복'이라는 주제에 관심이 많은데, 이 작업이 시초였던 것 같아요.

4

이건 16명의 논문 프레젠테이션의 내용을 '복제'라는 주제로 작업한
겁니다. 린다 반 도르센(Linda Van Deursen)과 함께한 프로젝트로 16명의
대학원생이 발표한 논문 프리젠테이션의 내용을 모아 각자의 주제에 맞게
재해석했습니다. 제 작업의 주제는 '복제(Mimesis)'였고, 유명하거나 제가
좋아하는 그래픽디자인의 편집스타일을 그대로 카피하는 아이디어였습니다.
◆볼프강 바인가르트(Wolfgang Weingart)의 『My Way to Typography』의
표지 형식을 카피했고,4•1 내지에도 얀 치홀트(Jan Tschichold), 앤소니 후롯쇼
(Anthony Froshaug), 헬무트 슈미트(Helmut Schmid) 등 거장의 디자인을 카피
했습니다.4•2 안에 들어가는 내용만 바꾸고 형식과 프레임은 전부 모방한 거죠.
제가 논문의 주제를 '복제'로 정한 후에 주제와 부합하는 새로운 작업을 해야
해서 많은 스트레스를 받았어요. 내용뿐 아니라 시각적으로 표현할 수 있는
도구가 어떤 게 있을까 여러 가지로 고민했죠. 그러다가 우연히 식료품 매장에서
물건을 샀는데, 계산 후 서명을 하고 나서 영수증 원본은 주인이 갖고 사본은 제가
가졌어요. 일상에서 흔히 있는 일이죠. 그런데 순간적으로 이게 카피의 툴이 될 수
있겠다 싶었어요. 영수증 뒷면에 검은색의 탄소가 그 역할을 하고, 먹지가 좋은
표현 수단이 될 수 있겠다 싶어 적극적으로 활용했습니다.

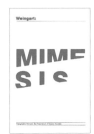

◆　　볼프강 바인가르트
　　　독일의 인쇄소에서 활판 인쇄를 배우고 바젤디자인 학교에서 아민 호프만(Armin
　　　Hofmann)과 에밀 루더(Emil Ruder)에게 사사를 받았다. 바젤디자인학교에 그래픽
　　　디자인 과정의 대학원이 신설되면서 교수가 되었다. 기존 스타일을 벗어난 실험적인
　　　타이포그래피를 시도하였다.

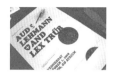

오드 레만(Aude Lehmann)과 렉스 트루브(Lex Trüb)란 스위스 그래픽디자이너의 강의를 홍보하는 포스터에요. 이 포스터에 먹지를 이용해 작업을 했습니다. 두 디자이너의 작업에서 그래픽 모티브를 차용했어요. 그들이 잘 사용하는 형태와 서체를 가져왔지요. 원의 형태와 ◆쿠퍼 블랙 서체가 인상적이어서 포스터에 그것들을 사용했습니다. 먼저 대략적인 작업은 컴퓨터에서 하고 중질갱지에 그 틀만 인쇄했습니다. 그리고 인쇄된 종이를 맨 위로 올라오게 해 총 3장의 종이를 겹쳐놓고 사이에는 먹지를 넣었어요. 볼펜을 이용해 압력을 주면서 칠하면 자연스럽게 먹지를 통해 복제가 됐죠. 제작 시간은 오래 걸렸지만, 원본과 사본의 관계를 보여주는 흥미로운 작업이었어요. 다른 형태의 복제 툴을 찾다가 먹지와 비슷한 종이가 있더라고요. 탄소가 없는 ✚감압복사지(Carbonless Paper)였어요.

감압복사지가 만들어 내는 복제물의 질감은 먹지와는 달라요. 이 매체를 적극적으로 이용해 보고 싶어 이 작업을 진행했습니다.
이 프로젝트는 ✱마이클 베이루트(Michael Bierut)의 워크숍에서 진행된 100일 프로젝트입니다. 학생들에게 준 미션은 똑같은 일을 100일 동안 하는 거였어요. 목욕용품과 화장품의 용기를 유심히 위에서 내려다 보다가 이들의 형태가 비슷하다는 걸 깨달았어요. 모두 원의 형태인데, 그 구성이 재미있었어요. 대학교 1학년 때 작업했던 원구성도 떠올랐습니다. 사물의 바닥 형태가 원형인 것을 모아 구성을 하는 아이디어가 떠올랐어요. 이때 사용한 도구가 감압복사지와 볼펜이었습니다. 생각보다 시간이 많이 걸리더라고요. 볼펜으로 다 칠하는 것도 어려웠어요. 물론 100개를 채우지 못하고 50개의 구성으로 끝났습니다. 베이루트에게 나머지 50개는 카피해 100개를 채웠다고 말했죠. 결과적으로 50개의 원본(사물)과 50개의 사본, 50개의 사본의 사본이 되어 타이틀을 「50:50:50」으로 정했습니다.

◆　　쿠퍼 블랙
　　　오스왈드 쿠퍼(Oswald Cooper: 1879-1940)가 디자인하여 첫 선을 보였다. 굵고
　　　대담한 디테일이 특징이다. '팻 페이스(Fat Face)' 양식을 이은 것으로 쿠퍼 블랙으로
　　　이루어진 헤드라인은 특별한 감성과 색감으로 주의를 끌어 광고 디자인에 많이
　　　사용되었다.

✚　　감압복사지
　　　영수증, 계산서 등에 사용되며 압력을 이용해 만든 복사지다. 화학적 원리를 이용해
　　　연필, 타자기 등으로 글씨를 쓰면 아래 있던 종이에 글자가 색깔로 나타난다.

✱　　마이클 베이루트
　　　디자인 전문회사인 팬타그램의 뉴욕지사장이자 예일대학교 교수이다.

7

인쇄할 때, 종이 접지에 따라서 ◆국전지, ✚사륙전지 양면으로
16페이지가 들어가는데, ✖터잡기라고 해서 페이지 수가 막 섞이게 돼요. 제본
방식에 따라 터잡기가 정해지죠. 이러한 원리를 이용해 페이지가 뒤섞이는 방식을,
먹지를 사용해 원본과 사본과의 관계성을 찾고 싶었습니다. 종이를 접고, 접힌 종이
사이에 먹지를 넣고 맨 위에 볼펜을 이용해 제록스의 이니셜인 X자를 그려넣었어요.
종이를 펼치면 원본과 사본, 사본의 사본들의 이미지가 섞이는 거죠.

8

이 작업도 같은 맥락인데요. 책상이나 옷장 등의 수평을 맞추기 위해
받침대에 종이를 접어 넣었던 경험에서 착안했습니다. 휴지를 이용해 재현했어요.
제가 살았던 집 바닥에 카펫이 깔려 있어 책상 받침의 흔적이 너무 잘 나온 것 같아요.
맨 윗부분의 자국이 가장 선명하고 갈수록 흐려져요. 요철의 흔적이 다르게 나타나는
것도 흥미로웠어요. 흔적과 물성에 대한 호기심은 자연스럽게 수작업에 대한
애착으로 이어졌습니다.

9

제가 자주 이용하던 작업실이 실크실이었어요. 실크 작업이나 판화 같은
수작업에 대한 애착이 있어서 그런 공간이 저와 잘 맞았어요. 그래서 거의 거기서
살다시피 했어요. 작업했던 것들을 나무에도 찍어 보고 아크릴에도 찍어 보고
종이에도 찍어 보고……. 정말 원 없이 찍었습니다. 교양으로 신청했던 ▲실크스크린
수업이 작업에 도움이 많이 된 것 같아요.

◆ 국전지
규격은 939×636mm이며, 국전지라는 이름은 국판형의 책을 만들 수 있는 전지라고
하여 붙여진 이름이다.

✚ 사륙전지
규격은 1091×788mm이며, 46배판, 46판 등이 있다.

✖ 터잡기
페이지별로 완성된 필름을 실제 인쇄판에 인쇄될 종이 크기를 감안해 배치하는
작업을 말한다.

▲ 실크스크린
공판화 기법의 일종. 스텐실 위에 실크를 올려놓고 실크의 망사로 잉크가 새어나가게
하면 구멍 난 스텐실 부분에만 잉크가 찍힌다. 짧은 시간 동안 여러 장을 찍을 수
있어 상업적인 포스터를 만들 때 많이 이용된다.

10

그래픽디자이너 율리아 본(Julia Born)의 워크샵을 홍보하는 포스터 작업입니다. 달력 콘셉트로 하루가 지나면 한 장을 떼고, 이틀이 지나면 또 한 장을 떼는 방식이에요. 카운트다운 워크샵이란 타이틀에 걸맞게 표현하려고 했어요. 이것도 미묘한 '차이와 반복'에 대한 실험인데요. 멀리서 보면 총 12장의 포스터가 같아 보이지만 모두가 조금씩 다릅니다. 'JULIA BORN COUNT DOWN WORKSHOP'이라는 글자가 실크인쇄되어 있는데, 첫 날은 이 글자가 한 번 실크인쇄가 되고, 둘째 날은 같은 자리에 두 번 인쇄가 돼요. 마지막 날은 열두 번이 인쇄가 되죠. 기계로 찍은 게 아니고 제가 한 거라 미묘하게 흔들리면서 레이어를 만들었어요.

11

이건 조금 다른 프로젝트인데요. 수업 과제 중 하나가 메신저 프로그램을 만드는 것이었어요. 원래는 네트워크 프로그램이었는데, 제가 워낙 프로그래밍에 약하고 관심이 없어요. 어떻게 하면 프로그램을 쓰지 않고 작업할 수 있을까 고민하다가 OHP를 이용해 두 사람이 소통할 수 있는 방법을 생각했어요. 두 사람의 거리가 굉장히 먼데 40m 정도 떨어져 있었던 것 같아요. 두 사람 뒤 양쪽으로 OHP를 쏘고, 마카펜으로 서로 대화하도록 했어요. 여기서 보면 저쪽 거리가 보이고, 저기서 보면 이쪽의 거리가 보이는 거죠. 중간중간 사람들이 왔다 갔다 하고요. 옛날에 봉화를 피워 신호를 보냈듯이, 먼 거리에서 OHP가 가지고 있는 기능을 확장시켜 메신저 툴로 만든 작업이었습니다.

◆ 율리아 본
취리히에서 출생, 암스테르담에서 활동하는 그래픽 디자이너이다. 2003년 스위스 디자인 상을 수상했으며, 2003년부터 암스테르담 *Gerrit Rietveld* 아카데미에서 그래픽 디자인을 가르치고 있다. 2003년부터 '가장 아름다운 스위스 책'의 심사위원을 맡고 있다.

12

또 하나의 재미있는 워크샵인데요. 'MM'이라고 써 있는 것은 「모션 캡쳐 머신」이라는 타이틀로 만든 작업이에요. 포스터를 만들어 내는 기계를 만들었습니다. 인풋(Input)과 아웃풋(Output)의 관계에 대해 고민했죠. 팀(협업 : Yujune Park, Nazma Ahmad)으로 한 작업인데, 입구에 100개의 마카를 설치하고 바닥에 종이를 댔어요. 이 자체가 하나의 머신이 되도록. 사람들의 움직임이 인풋이 되고, 그것에 의해 그려지는 바닥의 그림들이 아웃풋이 되는 거예요. 이걸 여러 곳에 설치해 시간별로 다양하게 진행하면서 결과물로 책을 만들었어요. 마카 냄새가 너무 강해서 빨리 치우라고 혼났죠.

13

실크스크린을 시작하면서 자연스럽게 프린터에 관심을 갖게 됐어요. 학교에 프린터가 종류별로 여러 개가 있는데요. 가끔씩 옛날 인쇄물이나 박스를 보면 서로 컬러, 돔보가 맞지 않아서 흔들린 것들이 있는데 그게 인상 깊었던 것 같아요. ◆가늠표를 크게 확대하고 여러 가지 프린터를 이용해 얼마나 정확하게 같은 자리에 찍는지 하나의 실험을 했어요. 이렇게 복제하는 장치에 대한 관심과 작업들을 계속 했습니다.

14

'복제'를 논문 주제로 정하고 제 생각이 온통 그쪽에 쏠려 있었기 때문에, 그것에 대한 강박이 굉장히 심했던 것 같아요. 가끔씩 코네티컷 생활이 무료해지면 맨해튼에 가요. 제 강박이 맨해튼 일상의 모습을 달리 보이게 하더라고요. 기념품 샵들이 많은데 가장 눈에 들어오는 건 자유의 여신상의 모조품들이었어요. 각기 서로 다른 표정들이 재미있어서 모으는 작업을 했어요. 손을 들고 있는 여신상들을 모아 봤는데, 생각보다 많지 않았고 뉴욕에 자주 가지 못해서 이 정도 선에서 끝났습니다.

◆ 가늠표
 제판, 인쇄, 제책 등 작업 공정에서 품질 관리를 하기 위해 쓰이는 가느다란 선으로
 된 십자(+)형 마크. 위치를 알아보는 중심 표시, 제책을 할 때 접는 자리 표시, 재단
 표시 등을 나타내는 중요한 표시다.

15

맨해튼 32가에 있는 한인타운에서 촬영한 이미지입니다. 아무 생각 없이
찍은 사진이었는데, 나중에 훑어보다가 눈에 들어오더라고요. '우리아메리카은행'.
뭔가 어색하고 잘못된 것 같은데 사용되고 있었어요. 우리은행은 상업은행과
한빛은행이 합쳐져 2002년 새롭게 탄생한 이름이죠. 이때 다른 은행들이 '우리'라는
단어 때문에 소송을 겁니다. 왜 모두가 쓰는 인칭대명사를 브랜드로 사용하냐는 거죠.
하지만 우리은행이 승소해 지금도 사용하고 있습니다. 그리고 '우리나라 우리은행'이라는
슬로건을 내놓았는데 미국 지사에 적용한 '우리아메리카은행'이라는 타이틀은 조금
어색해 보이더군요.

16

그래서 이 '우리'라는 단어에 대해 다시 한 번 생각하게 되었어요. 이때부터
'민족주의'에 대한 책도 읽어보기 시작했죠. 외국에서 생활하다 한국에 돌아와 보니
제가 이전에 살았던 한국의 모습과는 다르게 느껴졌어요. 먼저 국가 브랜드 광고가
눈에 들어오더군요. 광고에서 흘러나오는 카피가 신선하게 다가왔습니다. 이 작업은
이러한 광고 카피들을 모은 겁니다. 국가브랜드위원회뿐만 아니라 대기업의 기업
광고 카피도 다뤘어요. 그 카피를 다 모은 다음 '대한민국'이라는 글자를 중심에
배치했죠. 한쪽은 영문, 다른 쪽은 국문으로 작업했어요. 오해의 소지가 있긴 한데
한국 사람들은 '우리'라는 단어에 과하게 집착하는 경향이 있어요. 물론 '우리'라는
단어의 긍정성은 인정하지만, 남용에 따른 역기능도 분명 존재한다고 생각해요.

다음은 한국으로 돌아와서 한 작업입니다. 우연히 설치작가들과 함께 작업할 기회가 생겼어요. ◆마감뉴스라는 설치그룹의 전시인데, 제가 그래픽 디자인을 담당하면서 디자이너와 게스트 작가로 참여했어요. 3일 동안 도심을 떠나 자연과 더불어 지내면서 영감을 얻어 작업하는 프로젝트였어요. 어떤 분들은 나무에 스카치테이프를 붙이기도 하고, 또 어떤 분들은 미리 준비해 온 뭔가를 설치하기도 했어요. 그런데 저는 항상 홍대에 있다가 파주의 한 시골 마을에 가니 도시가 완전히 사라진 느낌이었어요. 그때가 여름이었는데, 하늘이 가장 먼저 눈에 들어왔어요. 아침에 일어났는데 안개가 껴서 하늘이 온통 하얀 거예요. 오후가 되니 하얀 하늘이 금세 푸른색으로 변하더라고요. 외진 시골 마을이라 가로등도 없는 그곳의 밤도 빨리 찾아왔어요. 하루 동안 변화하는 하늘색이 인상적이었어요. 그 색을 표현 하고 싶어서 하늘 색상표를 만들었죠.[17·1] 하늘의 사본이 원본과 공존한다는 점에 주안점을 두었어요. 모네의 루앙 대성당 그림도 생각이 났어요. 스트레스도 받았지만 재미있는 작업이었습니다. 그때 나온 도록이에요.[17·2] 앞면과 뒷면에 과정들을 보여주고 있습니다. 이 전시의 타이틀이 「STAY 72」였어요. 당시 다큐멘터리 「3일」 같은 프로그램이 이슈가 되고 있었거든요. 비슷한 개념으로 「72시간의 머묾」이라는 타이틀로 작업했어요. 이건 그 타이틀을 그래픽으로 작업한 거예요. '3일'이라는 것을 어떻게 표현할까 하다가 버퍼링의 이미지가 문득 떠올랐어요. 그것을 하나의 아이덴티티로 잡았습니다.[17·3]

◆　마감뉴스
1992년 결성된 이후 20년 동안 끊임없이 표류하며 인간과 자연의 소통을 추구해 온 야외 설치 그룹. 인적이 드문 바닷가와 폐광, 또는 사람들이 북적대는 공원, 학교 등을 떠돌며 작품 활동을 벌였다.

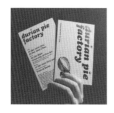

이건 「후인마이의 편지」라는 타이틀의 전시입니다. 상상마당에서 했던
전시예요. 한국으로 시집온 베트남 여성 후인마이(Huỳnh Mai)는 남편의 구타로
죽었어요. 당시 굉장한 이슈였죠. 사진은 후인마이의 묘지예요. 이주여성에 대해
다시 한 번 생각해 보자는 콘셉트의 전시였어요. 이주 여성의 한국에서의 삶뿐만
아니라 한국과 베트남, 두 국가의 관계에 대해서도 다시 한 번 생각해 보자는
의미도 담겨있습니다. 전시 그래픽 작업으로 여러 심볼들의 조합을 생각했는데요.
후인마이가 베트남에서 한국으로 올 때 거친 공식 문서의 그래픽이 효과적인
모티브가 될 것 같았어요. 여권에 표기된 국가의 심볼, 출입국 스탬프의 형태, 그리고
후인마이의 묘비에 새겨진 숫자와 글자를 가져와 새롭게 조합했습니다.

이 작업은 「후인마이의 편지」전시의 연장 선상에서 베트남 호치민에서
열린 「두리안 파이 팩토리(Durian Pie Factory)」라는 전시를 위한 그래픽입니다.
두리안이라는 열대과일이 있는데, 저도 먹어보지는 못했지만, 처음 먹는 사람에게
냄새가 역하다고 합니다. 하지만 먹다 보면 중독돼 계속 찾게 되는 과일이죠.
그러니까 굉장한 이질감이 느껴지지만 함께 있다 보면, 서로 동화되고 친화될 수
있는 것. 베트남과 한국의 관계, 또는 베트남이라는 나라에 대한 은유적 표현인 거죠.
이 전시는 베트남 호치민에서 시작했고 제주도에서 같은 이름으로 전시되었어요.
열대과일 포장지 같은 느낌을 주고 싶어 쿠퍼 블랙을 사용했고, 제주도 전시에는
한글을 사용하기로 해 쿠퍼 블랙과 어울리는 한글 서체를 찾다가 '솔체'를
사용했습니다. 솔체의 'ㅇ'의 형태가 쿠퍼 블랙과 함께 놓여졌을 때 어색해 약간
변형시켰어요. 이 전시의 기획이 한국과 베트남의 수평적 관계를 이야기하고 있기
때문에 제주도 전시에는 이런 관계성을 시각화시키고 싶었습니다.
포스터에 요소를 넣게 되면 항상 위계가 생기기 마련이에요. 위와 아래, 글자의
크기 등 말이죠. 위계를 없애는 것이 아이디어라 두 장의 포스터가 함께 배열되도록
디자인했습니다.[19·1] 포스터를 뒤집어도 상관이 없는 거죠. 하지만 제주도 전시는
제가 가보지 못해서 포스터 배열을 체크하지 못했어요. 아쉽게도 한 장의 포스터만
붙었어요.[19·2]

20

언제부터 한국 걸그룹의 인기가 대단하더군요. 어느 날 문득 그들의
인기 비결이 무엇일까에 대한 호기심이 들었어요. 저는 시각적인 요소가 상당히
큰 부분을 차지한다고 생각해요. 여러 명이 똑같은 춤을 추며 남성들을 시각적으로
자극시킨 게 성공 요인인 것 같아요. 물론 섹시 코드가 큰 역할을 했겠죠. '섹시
코드'와 '그룹'이라는 전략을 극대화해 본 작업입니다. 작업 타이틀은 「걸 그룹 그룹
사진(Girl Group Group Photo)」입니다.

21

이탈리아 피렌체에서 매년 남성패션 박람회 피티워모(Pitti Uomo)가
열립니다. 박람회의 일환으로 그래픽 디자인 전시가 함께 개최되었고, '미래의
단어(The words of the Future)' 라는 테마로 포스터 작업을 의뢰해 왔어요.
미래의 단어를 하나 선정해 그 단어에 맞는 그래픽 작업을 하는 프로젝트였죠.
제가 선택한 단어는 '리오리엔트(Reorient)'였어요. 새롭게 방향을 틀다, 새롭게
순응하다 라는 의미 정도가 되겠죠. 그래서 어떻게 이야기를 풀어갈지 고민하던
중 ◆도시 브랜드가 떠올랐어요. 도시 브랜드는 항상 미래를 이야기하잖아요.
서울시나 송파구의 마크를 보면 미래를 상징하는 태양을 사용해요. 시청이나
구청 홈페이지를 가면 마크들을 다 분리해 모양마다 어떤 걸 이야기하고 있는지
친절하게 설명되어 있어요. 그중에서 미래를 표현하는 것들만 골라 재조합했어요.
결국 미래에 대한 이야기가 아니라 미래를 어떻게 이야기하는가에 대한 포스터를
만든 거죠. 미래를 표현한 방식의 아카이빙 포스터입니다. 처음에는 형태에만
초점을 맞추고 싶어서 색깔도 없이 화이트와 블랙만 사용했는데 그쪽에서 컬러
작업을 원했어요.

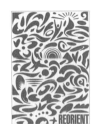

◆　　도시 브랜드
　　도시가 가지고 있는 자산적 요소를 통해 타 도시와 차별화할 목적으로 사용되는
　　도시명이다. 슬로건, 심벌마크, 다른 특징적인 요소, 또는 이들의 결합체라고 정의할
　　수 있다.

22

『그래픽』의 작업을 처음 맡았어요. 그동안 김영나 씨가 계간으로 일 년에 네 번씩 작업을 하다가, 이번에 시스템이 바뀌었어요. 일 년에 여섯 번, 격월간으로 나오게 되었어요. 『월간 디자인』 400호 특집에서 『월간 디자인』 아카이빙을 소개한 파트가 있었어요. 여기서 영감을 받은 출판사 측에서 『그래픽』에서 심도 있게 다뤄보자는 기획으로 진행한 프로젝트입니다. 데이터가 상당히 방대했어요. 잡지 400권을 보고 자료를 취합한다는 것이 상당히 고된 작업이었습니다. 『그래픽』에서 보는 『월간 디자인』의 35년, 400권의 아카이빙에 대해 새롭게 접근하고 싶었어요. 전체적인 아이디어는 총 3개의 파트로 나누는 것이었습니다. 인물 파트[22·1], 작업 파트[22·2], 텍스트 파트[22·3]입니다. 여기서 좀 특이했던 부분이 종이었어요. 전부 신문용지를 사용했는데, 앞쪽은 중질 갱지, 뒤쪽(텍스트파트)은 살구색 중질지 (문화일보 신문용지)를 사용했습니다. 살구색 중질지는 앞부분 용지보다 얇아 일반 ◆옵셋인쇄가 어려워 ✚윤전기로 인쇄했어요. 이번 작업을 하면서 알게 된 사실은 윤전기로 인쇄하면 인쇄물 질이 상당히 떨어진다는 점과 인쇄 후 용지의 크기가 준다는 점이에요. 예상했던 것보다 용지가 많이 줄어들어 옵셋인쇄물의 윗부분을 재단했어요. 용지의 사용은 경험이 중요한 것 같아요.

23

마지막으로 최근 작업을 소개할게요. 서울시립미술관에서 열린 「열두 개의 방을 위한 열두 개의 이벤트」라는 전시를 위한 그래픽 작업입니다. 외부 현수막, 지하철 광고, 도록, 리플릿, 초대장을 제작했어요. 열두 개의 선을 하나의 시각 아이콘으로 대치한 형태로 열두 개의 방과 열두 개의 이벤트를 표현했어요. 이렇게 그룹 전시 작업을 할 때 디자이너의 표현이 들어갈 여지가 많은 것 같아요. 아무래도 개인 전시나 공연은 그 성격이 강하기 때문에 디자이너의 크리에이티브가 반영되는 데 제한이 있잖아요. 나름대로 상당히 흥미로운 작업이었습니다.

◆ 옵셋인쇄
컬러 편집물을 만들 때 4가지 색을 조합해 인쇄하는 방식. 정밀하고 섬세히 표면이 거친 종이에도 선명히 인쇄되는 장점이 있다.

✚ 윤전기
회전하는 원통 모양의 판사이로 종이를 끼워 인쇄하는 기계. 인쇄기 중에 가장 인쇄 속도가 빠르다.

1 갑자기 베트남에 대한 작업을 시작한 계기가
있나요?

사실 베트남 작업은 큐레이터가 먼저 제안을 했어요.
이러이러한 전시가 있는데, 같이 해 보지 않겠냐고.
저도 굉장히 흥미로울 것 같아서 작업을 하게 됐습니다.
그렇게 처음 발을 살짝 들여놨는데 굉장히 일이 커지고
많아지면서 이 프로젝트 때문에 베트남까지 갔다 왔어요.
저에겐 굉장히 충격적이었어요. 베트남 갔다 오신 분이
있을지 모르겠지만 시간 여행하는 기분이었어요. 과거로
가는 기분이 많이 들었거든요.

2 예일대에서 공부하실 때 재미있었던 프로젝트
하나만 말씀해 주세요.

하나를 꼽기는 좀 그렇고 그냥 제가 느낀 점을 하나
말씀드리고 싶어요. 워낙 다양한 학생들을 만나다 보니
지금까지의 저의 시야가 너무 좁았다는 생각이 들었어요.
왜냐면 인도, 중국, 아프리카, 유럽 등에서 온 사람들이
작업한 스타일을 보면 '와 저렇게도 할 수 있구나' 도전이
되면서 어떤 용기가 막 생기더라고요. 내가 왜 그동안
이런 걸 벌벌 떨었지? 하는 생각이 들면서. 그런 게 가장
큰 경험이었던 것 같아요. 물론 선생님들의 지도 아래서
배운 것도 크지만 옆에서 기웃거리면서 친구들의 작업을
보는 게 굉장히 흥미로웠어요.

3 지금 현재 상업적인 일과 작가의 작업 비율이
어떻게 되시는지 궁금해요. 더 솔직하게 말하면
뭘 먹고 사시는지?

제가 미국 가기 전에 있었던 곳이 아이엔아이라는
디자인 에이전시였는데요. 지금도 있어요. 거기서 주로
기업물을 맡아서 작업을 했어요. 브로슈어라든지 애뉴얼
리포트, 문제지 표지 등. 다양한 일들이 섞여 있었어요.

회사에서는 기업 쪽 일들이 금액이 크기 때문에 그쪽으로
일을 많이 줬는데, 그런 일들만 하다가 미국에 가니까
문화 예술 쪽 일을 하고 싶었던 갈증이 있었던 것 같아요.
막상 미국 가서 제 작업만 하다 보니 그 욕구가 그대로
머물러 있다가 한국에 오면서 탁 터졌어요. 그래서 갤러리
등 문화 예술 쪽 일들을 많이 하게 되었어요. 그런데
고민이 되더라고요. 워낙 예산이 적고 시장이 좁아서 과연
내가 이 일을 계속 할 수 있을까? 라는 생각이 들었어요.
그 고민은 아직도 현재 진행형이고요. 본인의 선택인 것
같아요. 저도 모르겠어요. 뭐가 맞고 뭐가 틀린지는. 그냥
자기에게 맞는 일이 있는 것 같다는 생각도 들고. 지금은
간간히 기업 쪽 일도 같이 하고 있어요.

4 작은 일상 속에서 관찰하고 발견한 것에 생각을
집어 넣어서 이야기를 해 주셨는데요. 어떤
대상을 바라볼 때 본인만의 습관이라든지 철학
같은 게 있으신지?

상당히 어려운 질문인데요. 철학까지는 아니고, 저
개인적으로는 일상 사물을 좀 유심히 보는 편이에요.
어떤 집착이 있어서 그런지. 사실 지금은 너무 일에
치이고, 바빠서 신경을 많이 못 쓰긴 하지만요. 한참
공부할 당시에는 아까도 말씀 드렸듯이 그것에 대한 집착,
강박에 너무 시달리기도 했어요. 뭔가 만들어야 한다는
생각에 시달려서인지 계속 포장지를 수집한 적도 있어요.
담배갑도 수집하고. 복제와 연결시킬 수 있는 소스가 뭐가
있을지에 대한 고민을 많이 했는데 담배갑을 뜯어보면
동그라미 형태 혹은 여기서 지금 보시는 별표 같은
느낌들이 숨어 있거든요. 그런 게 감추어져 있지만 분명히
있단 말이에요. 그래서 이건 왜 있을지에 대한 생각을 해
보면 굉장히 재미있어요. 이런 것도 어떤 시스템을 위해서
있는 거죠. 그런 걸 생각하면서 우리가 몰랐던 것들이 뭐가
있을까 찾아보는 작업들이 굉장히 흥미롭다고 생각해요.
이를 테면 뭐 그들만의 시스템 엿보기, 그렇게 이야기할
수도 있겠네요. 그런 걸 유심히 재미있게 보고 있어요.

5 복제의 특성상 사진 작업과 연관된 게 많이
있을 것 같은데, 관련된 작업을 해 보신 적이
있으신지?

사진 작업은 사실 많이 안 했어요. 복제를 건드리자면, 사실 그게 덩어리가 커서 굉장히 어려워요. 사실 논문 쓰면서 사진도 복제고, 예술 자체가 복제 아니냐는 문제를 놓고 많은 공격과 질문을 받았어요. 뭔가 재현한다는 것 자체가 복제를 기반으로 하기 때문에 그것을 어떻게 접근할래 라고 이야기 했을 때 고민을 많이 했죠. 어쨌든 디자이너뿐 아니라 모든 예술가들의 작업들은 다 복제를 기반으로 하는 것 같아요. 그중에 하나가 사진이죠. 근데 사진 쪽은 아직 작업을 안 해 봤어요. 그래픽 작업이나 하나의 디자인 소스로 이용하긴 했는데 앞으로 기회가 되면 사진 작업도 해 보고 싶어요.

6 선생님이 작업하신 판화나 실크스크린, 감압복사지를 사용한 수작업에 대해 굉장히 인상적으로 봤는데요. 판화를 찍거나 감압복사지를 이용해 작업을 하다 보면, 물성의 힘 이런 것에 상당히 애착을 갖게 되고, 그러다 보면 디자인의 기능에서 벗어나 개인작품화가 되는 것 같기도 한데요. 그럴 때 어떤 중요한 요소를 간과하는 위험성이 따르는 것 같은데 그런 것에 대해서 어떤 고민을 하셨고 어떤 식으로 해결을 해 나가시는지 궁금합니다.

그게 어떤 위험성이 있나요?

7 디자인이라는 게 어쨌든 누군가에게 보여주는 기능을 한다고 보거든요. 그러니까 파인 아트와는 또 다른 것이기 때문에 그 사이에서 고민이 되는 것 같아요. 파인아트와 디자인의 기능에 대해.

그런 위험에 대한 생각은 글쎄요. 굉장히 많은 담론이 있을 수 있는데 디자이너의 역할은 뭐냐 라는 질문과도 맞닿아 있는 것 같아요. 디자이너와 예술가, 그사이에서 디자이너는 어떤 포지션을 택해야 하나. 근데 이거에 대해 이야기하면 여기 패널들 모아놓고 몇 시간을 토론해야 될 깃 깊은데요. 서는 ㄱ 경계가 모호해지고 있다는 생각이 들어요. 이건 디자인이고 이건 예술이야, 이거는 어떤 아트야 라고 이야기하는 것보다 사실 서로

교집합되는 부분들이 넓어진다고 생각하거든요. 뭐 그 정도로 생각할 수 있겠네요.

8 복제라는 타이틀로 작품을 많이 하셨는데요. 표절과 재현은 어떤 차이가 있나요?

표절과 재현을 비교하기는 무리가 있을 것 같고, 차라리 표절과 도용이 그나마 적절한 비교가 되지 않을까 싶네요. 표절은 공개를 안 했을 때 쓰는 단어인 것 같아요. 나는 네 것을 그대로 베끼겠다고 하고 베끼는 것은 하나의 도발이라고 볼 수 있겠죠. 표절이라는 단어는 굉장히 부정적이잖아요. 그래서 우리는 몰래 베끼는 것에 표절이라는 단어를 쓰는 것 같아요. 미국의 유명한 표절 작가 쉐리 르빈(Sherrie Levine)은 거장들의 작업을 그대로 베껴서 작업을 했어요. 워커 에반스(Walker Evans)의 인화된 사진을 다시 찍어 자기 작업이라고 내놓기도 했죠. 그러고 보면 대놓고 네 것을 표절하겠다, 카피하겠다 했을 때는 그게 또 다른 예술 장르를 이야기하는 것 같기도 해요. 아님 그것에 대한 가치를 나름대로 인정하는 분위기인 것 같기도 하고.

9 지금 일하시면서 본인한테 가장 부족한 능력이 뭐라고 생각하시는지 궁금해요. 학교 다닐 때 이 분야에 대해 더 공부를 해놓을 걸 아쉬운 부분이 있나요?

저의 부족한 점을 말씀하시는 거군요. 너무 많아서 뭘 이야기해야 할지 모르겠는데 좀 현실감각이 떨어졌던 것 같아요. 그래서 지금 생각해 보면 조금 현실 감각이 있었으면 더 낫지 않았을까 라는 생각을 하고요. 또 하나는 설득기술? 사람과 사람을 설득하는 기술을 좀 더 잘했으면 좋지 않았을까 라는 생각도 해요. 너무 많은데, 너무 많이 얘기하면 저의 치부를 드러내는 것 같아서 여기서 이만.

조현영

obsession

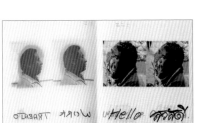

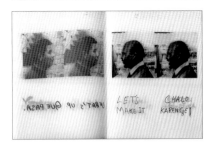

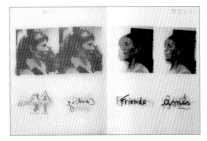

1·1

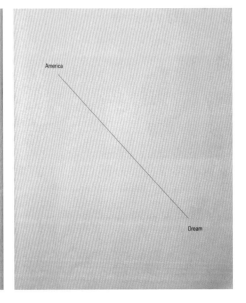

1·2

「아메리카 드림
/ America-Dream」
2007

「여섯 개의 제스처
/ Six Gestures」
2008

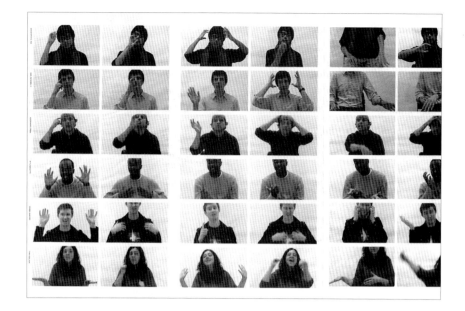

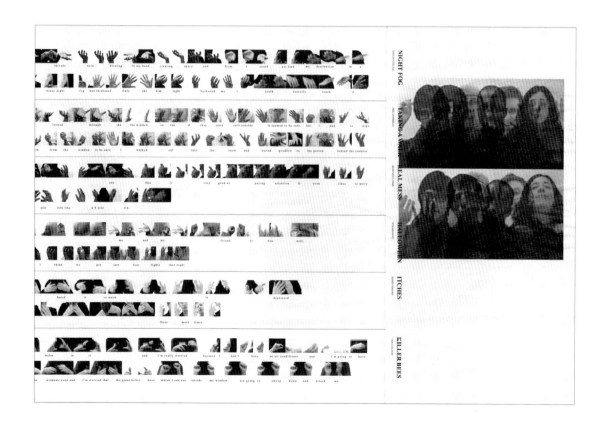

조현영

obsession

「어떻게 나의 포스터를 보여주느냐
/ How I Show My Posters」
2008

조현열

obsession

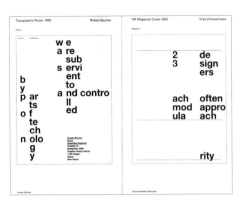

4•2

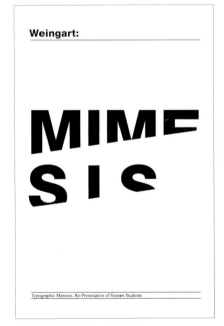

4•1

「오드 레만
& 렉스 트루브
/ AudeLehmann
& Lex Trüb」
2008

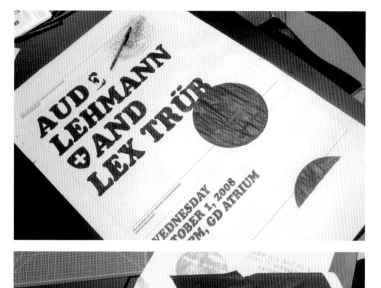

5

「50:50:50」
2008

6

조현영

obsession

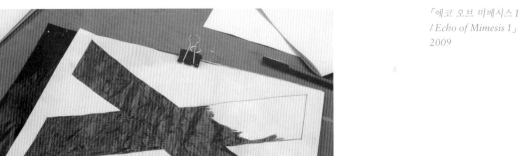

「에코 오브 미메시스 1
/ Echo of Mimesis 1」
2009

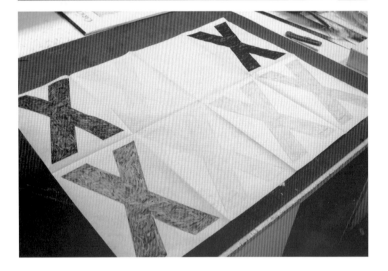

7

「에코 오브 미메시스 2
/ Echo of Mimesis 2」
2009

8

*「The Making of
Steinway 11037」
2008*

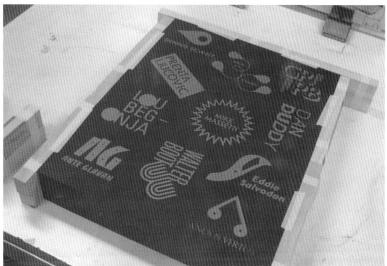

*「More Real Than Real」
2008*

조현열

obsession

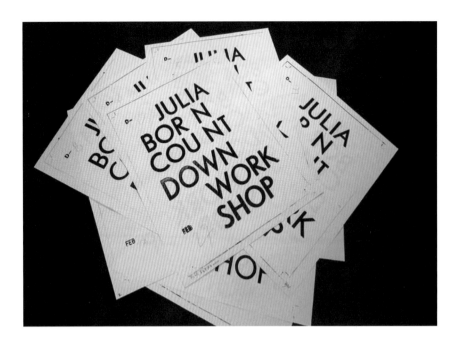

「율리아 본의
카운트다운
워크샵
/ *Julia Born
Count Down
Workshop*」
2009

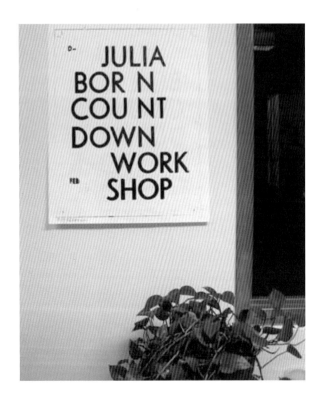

「OHP chat」
2008

타이포그래피 워크샵 09.

28/29

조현열

obsession

「모션 캡처 머신
/ Motion Capture
Machine」
2008

조현열

obsession

「복제 능력 테스트
/ *Mimetic Faculty Test*」
2010

「차이와 반복
/ Difference and
Repetation」
2010

조현열

obsession

「STAY 72 전시」
2010

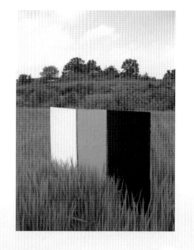

17·1

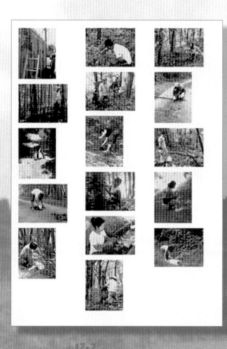

17·2

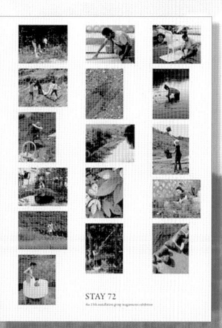

STAY 72
The 25th Magam News
Installation Group

17·3

조현열

obsession

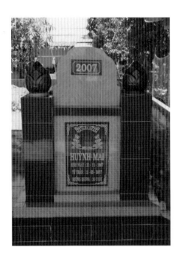

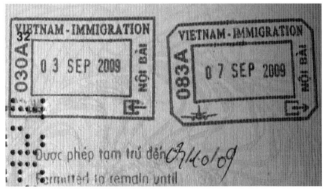

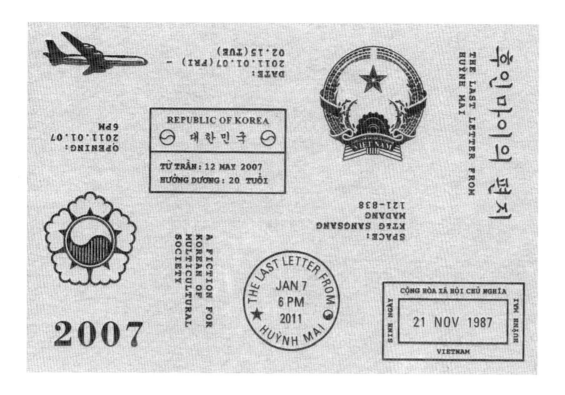

조형열

「두리안 파이 팩토리
/ Durian Pie Factory」
2011

obsession

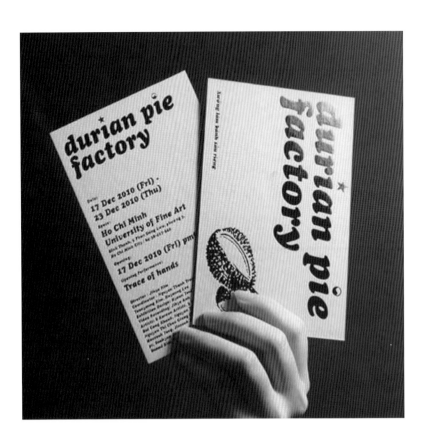

19•2

Durian Pie Factory
Open Studio

Xưởng
làm bánh
lo
sầu riêng

Durian Pie Factory
Open Studio

19•1

Durian Pie Factory
Open Studio

두리안
làm bánh
lo
sầu riêng
Xưởng

Durian Pie Factory
Open Studio

「걸그룹 그룹 사진
/ Girl Group
Group Photo」
2011

조현영

obsession

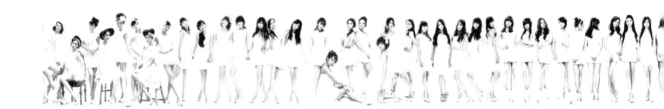

「리오리엔트 / *Reorient*」
2012

조현열

obsession

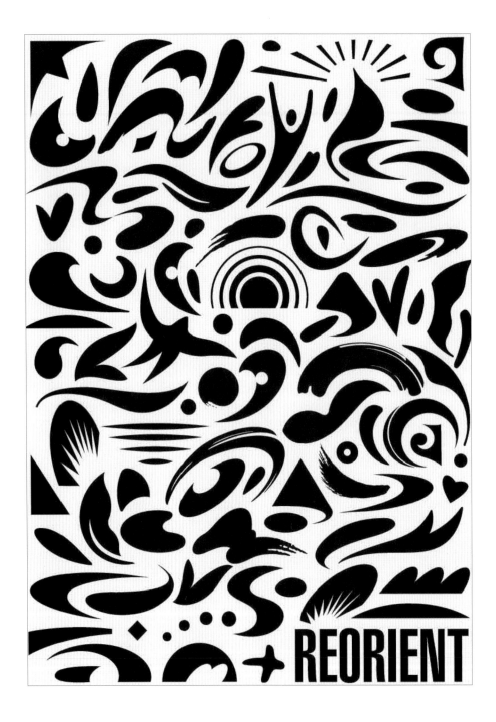

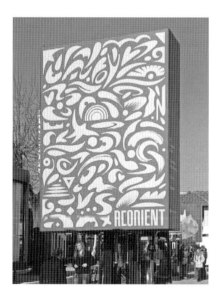
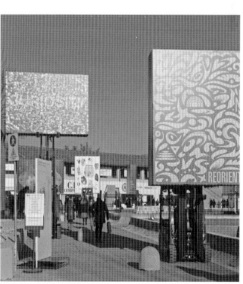

조현열

obsession

‹GRAPHIC› #21
등록번호 서울la00492
2012년 2월 20일 발행

프로파간다
경기도 파주시
교하읍 문발리
지주출판단지 498-7 B1
T. 031-945-6459
F. 031-945-9460
www.graphicmag.kr

발행인 겸 에디터
김광철
컨셉트 & 디자인
조현열
www.hojoe.net
어시스턴트 에디터
박현진
텍스트 에디팅
민제sh
디자인 도움
김성근
번역
콜린 모스트
교열
강경근

인쇄
동인 AP
용지
동천페이퍼(주)
(031-941-5030)

텍스트 쓰신 회차 서체
산돌 격동고딕(서체)

‹GRAPHIC›은 프로파간다
클라이선트에 발행합니다.
그래픽 디자인 잡지입니다.
싣기 구독 및 지난 호
구입을 원하시면 웹사이트를
방문해 신청을 해주십시오.
www.graphicmag.co.kr

Copyright © 2012
프로파간다 프레스가 모든
권리를 소유합니다.
출판사 동의 없이 이 책에
실린 기사의 사진, 그림 등을
사용할 수 없습니다.(H.)

ISBN 978-89-966632-4-3
ISSN 1975-7905

propaganda press
498-7 PajuBookCity,
Munbal-li,
Gyoha-dong,
Paju-si, Gyeonggi-do,
Korea
T. 82-31-945-6459
F. 82-31-945-9460
www.graphicmag.kr

Publisher & Editor
Kim Kwangchul
Concept & Design
Hyoun Yeul Joe
www.hyjoe.net
Assistant Editor
Park Hyunjin
Copy Editing
Min Jesh
Design Assist
Kim Sungeun
Translation
Colin Mount
Text Correction
Kang Kyungeun

Printing
Art Printing Dong In
Paper Suzobyleg
Dongbang Paper
Co. Ltd.

Headline Font
Gyeok-dong Gothic

To order subscriptions
or back issues visit
the website
www.graphicmag.kr

Copyright © 2012 by
propaganda press.
All rights reserved.
Reproduction without
permission is prohibited.

ISBN 978-89-966632-4-3
ISSN 1975-7905

Printed in Korea

propaganda

GRAPHIC

Graphic Design Magazine #21 2012. 02
아카이브 월간 ‹디자인› ARCHIVE Monthly Design 1976 — 2011

아카이브 월간 ‹디자인› ARCHIVE Monthly Design 1976 — 2011

propaganda

GRAPHIC

1976 2011

ARCHIVE Monthly Design

22•1

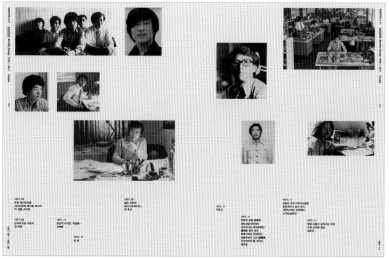

22•2

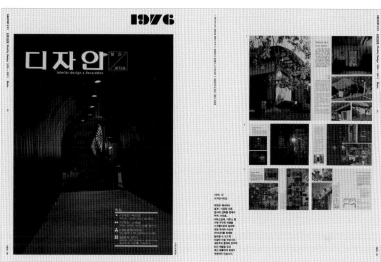

22•3

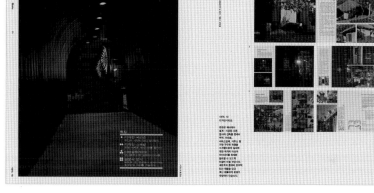

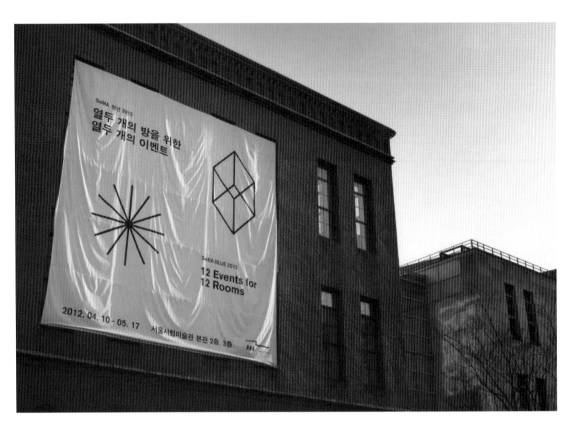

조현열

obsession

「열두 개의 방을 위한
열두 개의 이벤트

이 영 준 2012. 5. 2

미국 뉴욕주립대에서 박사학위를 받았고, 현재 계원예술대학 교수로 있다. 이미지비평가이자 사진비평가, 기계비평가로 활동 중이다. 퍼낸 책으로 『사진이론의 상상력』, 『비평의 눈초리-사진에 대한 스무 가지 생각』, 『기계산책자』, 『페가서스 10000마일』 등이 있다.

저는 디자인 비평가가 아닙니다. 디자인에 대해 전문적으로 이야기하기 보다는, 사용자의 눈으로 본 정보디자인에 대해 이야기하려고 합니다. 정보디자인은 복잡한 정보가 아니라. 일상에서 지하철을 탈 때 보는 표지판 같은 거예요.

1-29.

제가 최근에 만든 책을 소개할게요. 『초조한 도시』라는 책의 표지입니다.
이 책은 세 부분으로 되어 있습니다. 「기호의 제국」, 「밀도와 고도」, 「콘크리트의 격」.
세 부분의 색깔이 각각 달라요. 서문 다음 시작되는 「기호의 제국」은 보라색입니다.
이 제목은 ◆롤랑 바르트(Roland Barthes)가 일본에 다녀온 뒤에 만든 책의
제목이에요. 그런데 사실 실망스러운 책입니다. 고기도 먹어 본 사람이 안다는 말이
딱 맞는 게, 롤랑 바르트가 일본에 두 번 가 보고 썼다면 완전히 다른 책을 썼을
텐데……. 기호학자이기 때문에 모든 물건의 생김새에 대해 민감하게 반응하는
사람인데, 일본에 가니까 사람들이 서양 사람들과 다르게 젓가락을 쓰더란 말이죠.
또 유럽과 달리 우리나라, 일본은 거리 이름 대신 번지를 쓰잖아요. 물론 지금은
거리 이름을 쓰지만. 저희 학교가 내성로에 있는데 누군가 길을 물어 보면, 내성로
66번지라고 말하기보다 마트에서 좌회전해 올라가서 커피숍에서 좀 더 가면 된다,
이런 식으로 말하잖아요. 바르트는 그런 부분이 신기했던 거죠. 그래서 그런 것들에
대한 책을 썼는데, 동양 사람인 제가 보기엔 너무 순진한 거예요. 그래서 이 책이
약간 그에 대한 패러디이기도 해요.
이 시간 제가 여러분에게 말씀드리고자 하는 것은 책 자체에 대한 소개라기보다
하나의 책을 만드는 데 필자인 제가 어떤 맥락을 끌어들였는지에 대한 내용이에요.
기본적으로 제가 직접 찍고 쓴 사진과 평론으로 이루어져 있는데, 글을 쓰지
않아도 좋을 뻔했다는 반응도 있었어요. 하지만 제 입장은 평론가로서 만든 책이지,
아티스트나 사진가로 만든 게 아니라는 겁니다. 전문 사진작가가 찍은 사진의
퀄리티를 내기 어렵기 때문에 사진만으로 책을 만드는 것은 한계가 있어요. 항상
제가 해 왔던 작업인 글로만 평론을 하는 것이 아니라, 이미지로 평론을 할 수 있는가.
그런 과제를 가지고 진행한 실험적인 책입니다. 사진 한 장에 비주얼한 환경에 대한
비판적인 메시지가 숨어 있어요.

◆ 롤랑 바르트
 프랑스의 비평가이자 기호학자. 기호학을 마르크스주의 시각으로 문학, 대중문화에
 적용했다. 주요 저서로 『기호의 제국』, 『텍스트의 즐거움』, 『사랑의 단상』 등이 있다.

2

첫번째 섹션인 「기호의 제국」은 우리나라의 시각적 환경을 이루고 있는 정신 없는 기호들을 찍은 사진들로 구성되어 있습니다.

이 사진은 강 폭이 1,300미터 되는 한강의 건너편에서 여의도를 300밀리미터 ◆망원렌즈로 찍은 장면입니다. 300밀리미터 렌즈면 화각이 4도 정도 돼요. 현미경으로 보듯이 아주 좁습니다. 이런 좁은 앵글을 통해 제 자신의 특수한 관심을 표명하기 때문에 제가 찍은 사진은 다른 사람의 사진과 다른 시선을 가지고 있다고 생각해요. 순복음교회 뒤에 공교롭게도 돈과 관련된 회사들이 있어요. 저는 이걸 찍으면서도 순복음교회와 뒤의 건물들이 딱 붙어 있는 줄 알았어요. 나중에 인터넷 지도로 확인해 보니, 간격의 직선거리가 700미터나 되더라고요. 청명한 날에 망원렌즈로 찍어서 이렇게 붙어 있는 것처럼 보이는 거예요.

3

여기는 중국 사천성의 청두시(市)입니다. 중국에 마오쩌둥상이 몇 개 남아 있지 않다고 해요. 그런데 청두시가 재미있는 건, 굉장히 큰 도시인데 지도를 두 번 접으면 모퉁이에 마오쩌둥상이 나와요. 도시 제일 한 가운데 있는 거죠. 옛날에는 사회주의 노선을 달렸겠지만, 현재는 보시다시피 마오상이 소비의 길을 가리키고 있죠. 역사적인 면에서도 흥미로워요. 여러분에게도 반드시 가 보라고 권하고 싶은 도시입니다.

4

청계천에 있는 ✛세운상가입니다. 건물 한가운데 중정이 있고 층층으로 되어 있는 구조는 이곳밖에 본 적이 없어요. 서울에 있는 낡은 아파트 중 하나인 동대문 아파트도 이런 구조이긴 한데, 세운상가는 그곳보다 깔끔하게 관리가 되어 있어요.

◆ 망원렌즈
먼 거리에 있는 물체를 사진으로 담기 위해 표준렌즈보다 초점거리가 긴 렌즈.

✛ 세운상가
서울시 종로구 종로3가와 퇴계로3가 사이에 있는 세운전자상가와 세운청계상가를 말한다. 2008년 서울시에서 단계적으로 상가를 철거하고 대규모 녹지축을 조성하기로 했으나 최근 모두 철거하지 않고 리모델링하는 방식으로 방침을 바꿨다.

5

그 다음 섹션인 「밀도와 고도」는 파란 색깔입니다.

저는 도시가 삭막하거나 획일적이라는 의견에 강력히 반대합니다. 도시를 다녀 보면, 굉장히 변화무쌍해요. 또 사람들이 도시가 삭막하도록 놔두질 않아요. 골목에 가 보면, 할아버지나 할머니들 같은 분들이 작은 화분을 놓거나 의자를 내놓으세요. 저는 사람들이 수동적이지 않다고 생각해요. 항상 뭔가를 하면서 도시라는 텍스트를 자신의 것으로 다시 써요. 절대 일방적으로 당하지 않아요. 오히려 도시가 삭막하거나 획일적이라고 발언하는 사람은 도시를 제대로 관찰하지 않은 거라고 생각해요. 여기가 구로구쯤에 있는 벽산 아파트인데, 금천구청 옥상에서 찍었어요. 아주 맑은 날 찍어서 밝은 하이라이트와 그림자 사이 명암의 윤곽선이 굉장히 뚜렷하게 떨어져요. 저는 여기서 생기는 윤곽선들이 참 리드미컬하고 재미있다고 생각했어요. 이 사진에서 발견한 부차적인 효과가 있어요. 우연히 십자가를 세어 보기 시작했는데, 4도밖에 안 되는 좁은 구역에 십자가가 다섯 개나 있어요. 180도로 펼치면 몇 개가 될까요? 앞서 본 여의도 순복음교회 사진과 마찬가지로 교회와 건축물의 관계를 생각하면서 찍은 작품입니다.

6

여긴 금천구에 있는 아파트 건설 공사 현장입니다. 지금은 완공됐는데, 이 공사 현장을 보면서 바벨탑이 떠올랐어요. 올라가다 멈춘 형태와 윤곽이

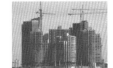

유사하다고 생각했거든요. 실제로 요즘 건설 공사 현장에 가면 보통 3개 국어가 쓰여요. 바벨탑이 실패한 이유가 하나님이 언어를 뒤섞어서 사람들 간에 소통이 되질 않았기 때문이잖아요. 오늘날 한국의 바벨탑은 완공됐지만, 여전히 언어의 혼란 속에 지어지고 있다는 생각이 듭니다.

◆　바벨탑
『성경』 창세기에 나오는 내용으로, 사람들이 힘을 합쳐 하늘에 닿을 만큼 높고 거대한 바벨탑을 쌓으려고 하자 신이 분노해 탑을 무너뜨리고 말이 통하지 않도록 언어를 여러 개로 분리했다고 한다.

7

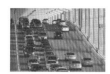

그 다음에는 다양한 밀도들을 찍었어요. 1980년대 중반에 저는 정릉에 살았는데, 시내로 나오려면 버스를 타고 미아리고개나 아리랑고개를 넘어 돈암동을 거쳐 삼선교와 혜화동으로 나왔어요. 그때만 해도 러시아워가 아니면, 차들이 별로 없었어요. 심지어는 거리에 차가 한 대도 없는 날도 있었어요. 그런데 언젠가부터 도로가 항상 차로 꽉 차 있는 모습을 보니 숨이 꽉 막히는 느낌을 받았습니다. 서울의 모든 골목에 차들이 주차되면서 더 이상 어린아이들이 골목 축구를 할 수 없게 되었죠. 살다 보니 적응이 됐지만, 당시의 트라우마와 같은 체험을 잊을 수가 없습니다. 그런데 참 묘한 것이 자동차들이 빽빽하게 밀도를 이루면서 밀려 있는 모습을 300밀리미터 망원렌즈로 찍으려면 최소 1킬로미터는 떨어져 있어야 하는데 그렇게 멀리 떨어져서 보면 참 묘한 쾌감이 들어요. 남이 괴로워하는 모습을 보면서 쾌감을 느끼는 거죠. 그게 참 웃긴 게 저도 사진을 찍은 뒤에는 그 안으로 들어가야 돼요. 30분만 지나면, 제 처지가 똑같아지는 거죠. 그런데 망원렌즈로 인해 생긴 1킬로미터라는 거리가 대상과 나 사이의 안전막이 되면서 심리적으로 즐길 수 있는 상황을 만들어주는 거에요. 모순적인 태도죠.

8

삶의 밀도와 죽음의 밀도. 경기도 광주군에 있는 공동묘지예요.[8•1] 한국 사람은 죽어서도 여전히 밀도 속에 갇히는구나, 라는 생각이 들었습니다. 이 사진을 찍으면서 이 이상 눈이 어지러운 사진이 있을 수 없겠다 싶었어요.[8•2] 그러면서 자학적인 묘한 쾌감을 느꼈어요. 눈이 어지럽고 괴롭지만 한번 미칠 때까지 미쳐 보자는 생각으로 찍었습니다. 섹션 마지막에는 밀도와 상관없는 양구의 GOP 사진을 넣었어요.[8•3] 제대할 때는 부대 근처도 안 간다고 하면서도 시간이 지나면 군대 생각이 나요. 우리가 살고 있는 밀도의 세계가 너무 피곤해서 사람들이 이런 밀도가 없는 곳을 동경하는 게 아닐까 생각했어요. 참 비극적이죠.

9

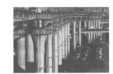

마지막 섹션 「콘크리트의 격」에서는 콘크리트의 아름다움을 발견하고자 했습니다. 저는 발견했어요. 그리고 그것이 마치 그리스 신전 같다고 생각했어요. '교통수단'이라는 것이 사람들이 신봉하는 종교와 같은 거죠. 실제로 교통수단이 끊어지면 화내고, 짜증내고 난리가 나잖아요. 그것을 떠받치고 있는 기둥들. 저는 이 기둥들의 형태와 콘크리트의 질감, 그리고 굳건한 무게감에 매료되었어요. 이 책에 있는 사진들은 쉽게 찍은 것이 한 장도 없습니다. 이 사진은 가서는 안 될 곳에 가서 찍었어요. 분당-수서간 고속도로에서 잠실 쪽으로 가는 길인데, 아주 좁아요. 재미있는 건 사진 속의 하얀 차가 바로 제 차예요. 딱 차 한 대를 세울 공간밖에 없죠. 차를 세워놓고 오는 게 위험하니까 공사장 인부들이 입는 빨간색 안전조끼를 입고 이 앵글이 나올 때까지 500미터 정도 걸어 나와 찍은 사진입니다. 콘크리트의 아름다움을 여러 다른 장소에서 찍었어요. 특히 한강을 따라 걸으면서 콘크리트 구조물들을 찍었는데, 저는 이런 구조물이 더는 삭막하지 않다고 봐요. 적절한 빛을 받으면 아름답게 보일 수 있어요.

10

이건 울릉도에서 찍은 사진인데 ◆테트라포드라고 해요.*10·1* 파도를 막기 위해 만든 건데, 오래 지나고 보니 자연의 바위와 거의 구분이 되지 않아요. 흔히 콘크리트에 독이 있다고 하는데, 아마 이 정도 시간이 흐르면 독도 다 빠졌을 거예요. 그리고 실제 콘크리트의 원료가 자연석인데, 거기에 화학물질을 섞어 만드는 걸로 알고 있어요. 낙동강에서 4대강 사업 현장을 봤는데, 전쟁을 한 번 치르고 나면 이 정도로 파괴되겠구나, 라는 생각이 들었어요. 우리가 한국전쟁의 참화를 극복했잖아요. 언젠가 4대강의 참화도 극복할 것이다. 그 이유는 삭막하고 굳건할 것만 같은 콘크리트도 절대 영원하지 않으니까요.
여기가 전남 가거도라는 곳인데, 만든 계단이 다 뭉그러져서 자연의 바위와 구분이 거의 안 돼요.*10·2* 4대강도 30년만 지나면 원상태로 돌아올 거라고 봐요. 어차피 자연환경이건 사회환경이건 갖가지 요인에 의해 변하거든요.

◆ 　테트라포드
　4개의 뿔모양을 가진 콘크리트 구조물로, 강바닥을 보호하고, 물이 넘치는 것을 막기 위해 쓰인다.

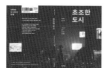

이제부터 보여드릴 것은 '초조한 도시의 맥락들'입니다.
이 세상의 어떤 것이든 겉과 속이 있잖아요. 리모콘을 누를 줄만 아는 사람보다
그 내부를 아는 사람이 리모콘을 더 잘 안다고 할 수 있죠. 책도 마찬가지로 겉과 속이
있습니다. 이때까지 보여드린 것은 책의 형태, 즉 겉이었고, 이제 그 속을 보여드리려고
합니다. 한 권의 책의 겉과 속이 어떻게 구성되어 있고, 책을 만드는 사람은 어떻게
작업했는지 보시면 돼요. 표지입니다. ◆한국간행물윤리위원회로부터 지원금을
받으면, 이렇게 뒷표지에 관련 내용을 박아야 돼요. 정말 괴로웠던 부분이었어요.
위치, 크기, 글씨체 모두 바꿀 수 없거든요.(지금은 규정이 달라져서 관련 내용들을 속표지에
넣거나 글씨체를 바꿔도 돼요.) 책의 모양을 크게 손상시켜도 어쩔 수 없었는데, 이런
부분이 아쉬웠어요.

일단 '망원렌즈의 미학'이라는 이야기를 하겠습니다.
프랑스의 유명한 사진가 ✚앙리 카르티에 브레송(Henri Cartier Bresson)은
망원렌즈를 거의 쓰지 않았어요. 미국의 야구장 모습을 찍은 사진이 망원렌즈로
찍은 브레송의 유일한 사진이더라고요. 그 사진에서 강한 인상을 받았어요.
1960~1970년대만 하더라도 프랑스 사상가들은 미국을 상당히 경멸했어요.
장 폴 사르트르(Jean Paul Sartre)는 뉴욕을 영혼이 없는 도시라고 했죠. 브레송이
뉴욕에서 찍은 사진들을 봐도 하나같이 쓸쓸하고 잿더미 같은 도시로 묘사하지,
아름답거나 멋진 도시로 묘사하진 않습니다. 제가 보기에 그 사진도 단순히
망원렌즈로 원근감이 압축된 야구장의 모습을 보여주려는 게 아니라, '미국이라는
곳이 굉장히 빽빽하고 사람들은 정신없다.'라는 메시지를 담고 있다고 봅니다.
어쨌든 망원렌즈가 현실을 탈바꿈시키는 가능성에 대해 깊은 인상을 받았어요.

◆ 한국간행물윤리위원회
 간행물의 유해성 여부 심의 및 건전한 출판문화 조성을 위해 설립됐으며,
 출판문화산업진흥법 개정으로 한국출판문화산업진흥원 산하에 설치되었다.

✚ 앙리 카르티에 브레송
 '포토저널리즘의 아버지'라고 불리는 사진작가. 굶어죽는 아이들, 나치하의 파리,
 중국 내전 등 '결정적 순간'을 촬영해 유명해졌다.

13

이건 제가 최근에 찍은 작품입니다. '밀도의 삭막미'라는 말을 제가
만들었어요. 밀도가 높으면 대부분 사람들이 답답해하잖아요. 하지만 사람들이
자신에게 부과되는 것을 수동적으로 받아들였을 때, 나가떨어지지만은 않는다고
생각해요. 작용이 있으면 반작용이 있죠. 가령 누군가 여러분을 때리면 가만히
맞고만 있을까요? 피하든지, 맞서서 때리든지, 욕을 하지 가만히 맞고만 있을 사람은
없잖아요. 이 세상이 우리에게 견딜 수 없는 밀도를 가했을 때, 사람은 여유 있는
곳으로 도망가든지, 아니면 어떻게든 몸을 불려서 자기 공간을 만들어요. 그것도
아니면 합리화하죠. 저는 그런 과정이 상당히 중요하다고 생각합니다.

14

이 사진은 저희 학교 뒤쪽의 모락산 정상에서 찍은 거예요. 그날 날씨가
흐렸는데, 갑자기 구름이 흩어지는 거예요. 그러면서 마치 『성경』의 한 장면처럼
이 아파트로 빛이 떨어지더라고요. 그 모습을 보면서 아파트는 여러 가지 요인에
의해 획일적이지 않다는 생각을 했습니다. 몇 년 전에 이대에서 강의할 때, 어떤
학생이 지하철역은 다 획일적이라고 하더라고요. 저에게 엄청 혼났어요. 지하철역
하나하나 비교해 봤냐고. 다 달라요. 똑같이 만들어도 달라질 수밖에 없습니다. 각
지하철역마다 동네가 있고, 그 동네 분위기와 역 분위기는 서로 섞이게 돼요. 그런
부분들은 관찰하지 않고, 지하철 타고 지나가기만 하면서 똑같다고 말할 순 없죠.
이런 미세한 구조의 차이들을 모으는 것이 중요해요.

15

그래서 이 사진을 찍게 됐어요. 자, 이 안에 있는 사람들이 전부 숨 막혀
하면서 불평만 하며 살까요? 그렇지 않습니다. 집으로 돌아오면 맥주 한 잔 마시면서
피로를 풀죠. 즉, 사람들은 자신에게 가해지는 밀도를 나름의 방식으로 처리한다는
겁니다. 그럼 우리는 사람들이 그 밀도를 어떻게 처리하는지 관찰할 수가 있죠.

16

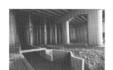

다음은 '콘크리의 격'에 대한 이야기입니다.
이곳은 원효대교 아래인데요.^{16•1} 서울 시내에서 나오는 개천들이 한강과 만나는
지점에 출입구가 있어요. 여기가 가장 규모가 크면서 복잡하고 멋있었어요. 마치
콘크리트 신전 같아요. 나중에 알았는데 이곳에서 영화「괴물」을 찍었더라고요.
사실 이 사진을 찍을 때 이미 눈치챘어요. 이 안으로 걸어 들어가는데, 이상한
소리가 나서 저도 모르게 뒷걸음치며 나왔어요. 괴물이 있구나 싶었죠. 저는 기둥에
붙은 야광스티커가 괴물의 눈이라고 생각했어요.^{16•2} 이 책에서 제가 의도하지
않은 주제인데 재밌는 게 뭐냐면 제가 사진 찍은 것 중에 6개월 후에 찍은 게 거의
없어요. 이때 찍은 카메라보다 더 좋은 카메라를 들고 다시 갔는데, 야광스티커를 다
떼버렸더라고요. 어둠 속에 빛나는 괴물의 눈을 더 이상 찍을 수 없었죠.

17

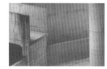

여기는 서강대교 아래입니다. 콘크리트로 흥미로운 조형을 만들 수
있을까? 왜 조각가들은 콘크리트를 쓰지 않을까? 제가 오랫동안 가지고 있었던
궁금증이에요. 콘크리트 조각도 있긴 하지만 거의 없어요. 제가 볼 때는 철이나
브론즈보다 훨씬 뜨기 쉬운 데다, 질감도 다양해요. 아마 콘크리트를 산업적이기만
하고 예술과는 동떨어진 것으로 생각하는 것 같아요. 하지만 오늘날 예술 재료는
한계가 없잖아요. 저는 이 서강대교가 콘크리트 조각 작품 같다고 느꼈어요. 우선
오른쪽에 있는 콘크리트 기둥은 서강대교를 떠받치고 있어서 굉장한 하중을 견뎌야
합니다. 그렇기 때문에 아마 강화특수 시멘트일 거예요. 다른 콘크리트를 보면
거푸집이 누더기처럼 되어 있어요. 반면에 저기는 처음부터 끝까지 한꺼번에 타설한
겁니다. 왜냐면 타설하다가 중단하고 또 타설하면 중간에 단층이 생겨서 강도가
떨어지거든요. 콘크리트를 붓기 시작하면 쫙 부어야 되는데 이만큼 만들고 새참
먹으러 갔다 오고 밥 먹으러 갔다 오고 하면서 누더기가 된 거죠. 그 대비가 상당히
흥미롭다고 생각했어요.

18

이 사진은 잠실 올림픽 주경기장의 측면 공간입니다. 건축가 김수근 씨의
작품인데, 그의 또 다른 작품인 서울 미대보다 공간적으로 명쾌하게 이루어져 있어요.
제가 보기에 위는 다른 경기장과 다를 게 없는데 아래 공간을 크게 신경 쓴 것 같아요.
콘크리트의 질감이 상당히 리드미컬하고, 빛이 좋아요. 옆에서 빛이 들어오면
풍부하게 보입니다. 공간적으로도 아름답고, 들어오는 빛도 아름답죠. 건축가가 빛에
대해 의식적으로 고려하지 않았다면 이런 작품이 나올 수 없었을 겁니다.

19

제가 레퍼런스로 삼은 사진가가 있습니다. 바로 ◆가브리엘레 바질리코
(Gabriele Basilico)라는 건축사진가인데요. 흔히 건축사진들은 유명한 건축가가
설계한 건물을 좋은 조명을 가지고 멋지게 보이도록 찍습니다. 그런데 이 사람은
건축물이 가지는 사회적 · 문화적 · 역사적 위치에 더 관심이 많았어요. 누구에게나
폐허로 보이는 곳이 그의 눈에는 건축물로 보입니다. 실제로 그런 건물에 사람이
살더라고요. 건물은 날씨에 풍화되기도 하고 일부 보수하면서 조금씩 변하잖아요.
바질리코는 건물이 전쟁으로도 변한다고 생각합니다. 이런 콘크리트들이 저에게
많은 영향을 줬습니다. 또 중요한 레퍼런스는 『뮤테이션스(Mutations)』라는
책입니다. 렘 콜하스(Rem Koolhaas)와 스테파노 보에리(Stefano Boeri)가 함께
만든 책이에요. 세계 각국 도시의 다양한 모습을 담고 있습니다.

◆　　가브리엘레 바질리코
　　이탈리아 사진작가. 도시의 풍경을 찍는 사진으로 유명하며, 유럽 여러 나라에서
　　전시회를 가졌다.

20

북한산을 여러 각도에서 찍은 사진입니다.^{20•1} 제가 『이미지 비평』이란
책에 북한산에 대한 글을 길게 썼어요. 일전에 어떤 미술관에 갔는데, ◆헨리 무어
(Henry Moore)의 조각이 있었어요.^{20•2} 두 피스의 조각이었는데, 그 사이의
공간이 묘해서 30분 동안 가만히 서서 봤어요. 저를 놓아주지 않더라고요. 북한산의
보현봉도 비슷해요. 보는 각도에 따라 그 모양이 다 달라요. 저에게는 산도 하나의
조각 작품으로 보여요. 그래서 보현봉도 참 흥미로운 조각 작품이라고 생각했죠.

21

부천에 가면 '아인스월드'라는 테마파크가 있는데, 그곳을 사진으로
찍었어요. 온갖 빌딩들과 아파트 그리고 철탑이 조화를 이루고 있어요. 흥미로운
점은 사람들이 이걸 합성사진으로 안다는 겁니다. 저는 단 한 번도 사진을 합성해
본 적이 없고, 앞으로도 안 할 거예요. 그만큼 이 조합이 너무 초현실적이라는 거죠.
미국이 못 따라 올 정도예요. 그런데 더 웃긴 건, 몇 달 뒤에 갔더니 이 앞에 다른
구조물이 생겨서 이 뷰 자체가 사라진 거예요. 한국에는 남는 것이 없어요.

22

판교를 찍은 사진입니다.^{22•1} 13년 정도의 시간차가 있는 사진인데
놀랍죠. 시골 골목이었을 판교가 개발이 되면서 부동산 천지가 된 거예요.
놀랍다고 생각하면서 사진을 찍었는데, 3년 뒤에 가 보니 그 풍경들마저 완전히
사라져버렸어요.^{22•2}

◆　헨리 무어
영국의 조각가. 왕립미술학교에서 조각을 가르쳤으며, 신진비평가 리드와 '유닛 원'
그룹을 만들어 활동했다.

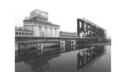

다음은 '도시의 삭막미'라는 주제를 가지고 찍은 사진인데 제일제당 공장이 굉장히 아름다운 건물이에요. 1호선을 타고 가면 이 공장의 뒷모습이 보이는데, 작은 마름모꼴 창문들이 줄지어 있는 광경이 아름다웠어요. 다행히 허물지 않아 지금도 그대로입니다. 처음에는 공장 건물만 찍으러 올라갔는데, 간판과 물 위에 비치는 모습이 묘한 거예요. 그때 앙리 카르티에 브레송의 사진 중에 가장 유명한 「생-라자르역 뒤에서」가 떠올랐어요. 물 위를 뛰어오르는 한 남자를 포착한 사진인데, '결정적 순간'의 미학을 대표하는 작품이죠. 만약 셔터 스피드가 100분의 1초만 늦었다면, 전혀 다른 사진이 됐을 거예요. 함께 떠오른 게 워커 에반스(Walker Evans)의 간판 사진이었어요. 에반스는 마치 기호학자가 분석하듯이 간판을 찍었어요. 추상적인 기호가 아니라 쇠로 이루어져 녹슬어 있는 물질로 말이죠. 이렇게 브레송과 에반스의 사진을 참고로 제일제당 공장을 찍은 거예요. 사실 이 한 장을 찍기 위해 열 번도 넘게 이곳에 갔어요. 어떤 때는 바람이 불어 물결이 흔들려서, 어떤 때는 물이 아예 말라버려서, 또 어떤 때는 빛이 안 좋아서 원하는 그림이 안 나왔거든요.

그리고 이 사진은 『초조한 도시』의 표지로 쓰였죠. 이 사진에는 몇 가지 맥락이 있어요. 재작년쯤 광화문을 걸어가는데 이전 광경과 뭔가 달라진 거예요. 알고 보니, 광장 조성을 위한 공사를 시작하면서 은행나무를 다 뽑고 있더라고요. 이순신 장군상의 뒤통수가 드러난 거죠. 그 직후 세종대왕상이 생겼잖아요. 완공되기까지 두 달 정도의 시간밖에 없었기 때문에 얼른 가서 찍었어요. 광화문에 있는 수많은 미디어보드들과 역사적인 기념비가 얽혀 있는 모습을 찍은 거죠. 2001년도에 미디어시티 서울이 오픈했을 때, 세계적으로 유명한 전시기획자 ◆한스 울리히 오브리스트(Hans Ulrich Obrist)가 이 미디어보드에 비디오 작품을 틀었어요. 그런데 실패했어요. 광화문 네거리의 기운과 미디어보드에서 나오는 광고 영상의 힘이 너무 크게 차이가 난 거죠. 또 하나 실패 원인은 미디어보드 광고비가 정말 비싸요. 그래서 한 시간 중 5분 정도밖에 상영을 못해요. 하지만 광화문 네거리는 사람이 머무르는 곳이 아니잖아요. 저는 최대한 20분까지 서서 기다려 봤는데, 이게 무슨 미친 짓인가 싶더라고요.

◆ 한스 울리히 오브리스트
서펜타인갤러리의 공동디렉터. 지금까지 200여 개가 넘은 전시와 미술 관련 프로젝트를 기획했다. 전시 기획 외에도 활발한 저술 활동을 하고 있다.

중국에서 찍은 사진이에요. 한국에서는 이렇게 간판 뒤를 볼 수 있는 곳이 거의 없어요. 즉, 한국의 모든 도시들은 파사드만 보여주지, 그 뒤는 보여주지 않아요. 그런데 중국 호텔에 묵을 때, 창문을 여니 이런 광경이 보이는 거예요. 중국 사람들은 솔직하다고 해야 할지……. 저는 여기서 열린 구조와 닫힌 구조의 대비에 관해 생각했어요. 우리가 가는 모든 장소에는 열린 구조와 닫힌 구조가 있어요. 예를 들어 친구 집에 놀러가면, 거실에선 놀 수 있지만 친구네 부모님의 침실까지 들어갈 순 없잖아요. 모든 곳이 그래요. 식당에 가도 주방에 들어가면 안 되죠. 물론 이런 닫힌 구조는 영원불변한 게 아니라 가변적이에요. 이렇게 이 세상 모든 곳은 열린 구조와 닫힌 구조의 대비가 아닐까 생각했어요. 재미있는 사실은 우리나라만 해도 그 구조가 확연히 갈라져 있는데 비해 중국은 허술하게 열려 있다는 거예요. 그리고 시각적으로도 재미있지 않나요? 지저분하지만 다양한 질감들, 간판 뒤를 허망하게 보여주는 것. 도시에서 열린 구조를 보려면 옥상으로 올라가 내려다봐야 해요. 그런데 서울에는 그렇게 할 수 있는 곳이 많지 않죠.

이 책의 에필로그에 나오는 사진이에요. 아저씨들이 공터에 차를 대놓고, 식사하는 모습이 참 여유로워 보이더라고요. 아, 사람들은 누구나 자기가 살아갈 구멍을 찾는구나. 소위 '틈새'죠. 정글이나 숲에 가면 육식동물과 초식동물이 있잖아요. 사자의 자리가 있는가 하면 얼룩말의 자리가 있고, 하이에나의 자리가 있는가 하면 작은 새의 자리도 있어요. 그렇게 생태계는 무수한 틈새가 있어 전부 그 안에 숨어 살아요. 마찬가지로 사람도 자기 공간을 찾아가면서 살지, 일방적으로 당하기만 하면서 사는 것은 아니더라고요. 이런 모습을 보면서 이 도시가 아직은 살만 하구나 싶었어요. 도시가 계속 재개발되면서 정겨운 뒷골목이 사라지잖아요. 안타깝죠. 그래도 재미있는 점은 그곳이 재개발되기 때문에 눈에 띈다는 거예요. 만약 제가 1970년대에 그 골목을 지나갔다면 아무 생각이 없었을 거예요. 그런데 그곳이 허물어진다고 하니, 가치 있게 생각되고 더 찾게 되는 거죠. 그래서 저는 도시가 파괴되는 것에 대해 크게 서운해 하거나 비관적으로 생각하지 않아요.

이제 부록입니다. 저는 사람들이 하는 도시에 대한 감상 중 하나를 골랐어요. '청계천에서 잠수함을 만들 수 있는가?' 자, 잠수함이라는 물건의 내공을 한번 파악해 봅시다. 절대 허술해 보이지 않아요. 참고로 잠수함에 쓰이는 강철은 모든 강철 중에 가장 강도가 높습니다. 깊은 수심까지 잠수해도 문제가 없어야 하니까요. 그리고 큰 메가피스를 맞춰서 용접하는데, 그 기술이 상상을 초월해요. 이런 무지막지한 물건이 청계천에서 나올 수 있을까요? 그래서 저는 이렇게 이야기합니다. "신화적인 담론이다." 신화적인 담론이란, 일상적인 담론 위에 덧씌워져 있는 것을 의미합니다. 예를 들어 박지성 선수가 맨체스터 유나이티드에서 최초로 헤드트릭을 했다면 '인간 승리', '국위 선양' 이런 타이틀이 나올 거예요. 이게 바로 신화적 담론이에요. 그렇다면 도시의 대표적인 신화적 담론은 뭐가 있을까요? 양평 담론. 양평에 사는 사람들에게 시내까지 멀어서 어떻게 다니냐고 물으면, 멀지 않다고 대답해요. 차가 안 막힐 때는 40분밖에 안 걸린다고요. 그런데 차가 안 막히는 그 시간이 새벽 3시래요. 매일 새벽 3시에 다닐 수는 없잖아요. 그렇다면 이런 신화적 담론이 왜 필요할까요? 자외선이 피부에 좋지 않아 선크림을 바르잖아요. 아니면 마스크를 쓴다든지. 그런 식으로 현실의 어려움에 대응하는 담론이 바로 신화적 담론이에요.

인공위성 사진으로 본 청계천이에요. 잠수함을 만든다고 해도 둘 데가 없어요. 그리고 더 중요한 사실이 있어요. 잠수함은 굉장히 체계적으로 만들어지는 물건인데 반해 청계천은 아메바 같은 시스템이죠. 제가 예전에 카메라를 사러 청계천에 갔어요. 니콘 23밀리 렌즈가 필요하다고 하니까 갑자기 누군가 오토바이를 타고 나타나서 가져다 주더라고요. 마치 서로 마피아처럼 얽혀 있어서 이 집에 없으면 저 집에서 가져와요. 백화점은 그렇지 않죠. 롯데백화점에서 찾는 물건이 없다고 신세계에 전화를 걸어주진 않잖아요. 그런데 청계천은 다 얽혀 있는 독특한 시스템이에요.

28

지금은 이런 모습을 찾기 어려워요. 옥상에 이렇게 훌륭한 갤러리를 만들다니, 상을 주고 싶을 정도죠. *28·1* 그리고 레코드 가게에 들어가면, 레코드뿐만 아니라 고급 중고 오디오도 팔아요. *28·2* 반면 ◆뉘른베르크의 ✚체펠린 광장은 이와 상당히 대비되는 시스템이에요. 나치가 만들어놓은 엄격한 계획과 통제로 이루어진 시스템이죠. 이 광장에서 히틀러가 미친듯이 연설하며 집권한 거예요. 여기서 매스 게임이 만들어졌어요. 1970~1980년도엔 우리나라도 전국체전 때마다 매스 게임을 많이 했죠. 북한에서는 지금도 열심히 하고 있고요.

29

다음은 조금 다른 이야기예요. 강호순은 왜 경기도 서남부에서만 살인을 저질렀을까? 그 사건의 범행일지를 보면 군포 여대생 실종으로 수사하다가 강호순이 잡히게 됐어요. 수원, 군포……. 곰곰이 생각해 봤어요. 만약 강호순이 광화문에서 살인을 했다면, 시신을 어디에 버릴 것인가? 버릴 때가 없죠. 범죄가 잘 일어나는 곳에는 장소적 특징이 있다는 겁니다. 분명히 강호순 정도 되는 사이코패스는 살인을 저지른 뒤에 시신을 차에 태워 감쪽같이 숨겨야 하는데, 서울 반경에는 그럴 만한 데가 없죠. 가령 군포에서 살인한다면, 10분만 운전해 가면 으슥한 야산이 나와요. 나름대로 범죄에도 지리적인 과학이 있어요. 이 정도로 도시 이야기를 마치겠습니다.

◆ 뉘른베르크
독일 남동부에 있는 바이에른주 제2의 도시이자 독일에서 처음으로 기차가 운행을 시작한 교통의 중심지. 제2차 세계대전 이후 독일 전범 처리 재판이 이루어진 곳이기도 하다.

✚ 체펠린 광장
독일 뉘른베르크에 위치. 히틀러가 160만 명의 군중 앞에서 연설했던 곳이다.

1

지금 서울에서는 끊임없이 무언가를 정리하고, 아파트 등을 질감이 없는 상태로 만들고, 그것들이 사라진 다음에는 다시 그리워하는 게 반복되는 것 같아요. 한옥마을이나 귀농 등으로 마을문화가 새로 탄생하는 것처럼요. 디자인을 공부하는 학생들 입장에서 어떤 것을 지향하는 게 좋을까요?

구글의 회사모토가 'Don't be evil' 이잖아요. 디자이너가 악마가 되지만 않으면 된다고 생각해요. 누가 악마 디자이너냐 하면, 누군지는 모르겠지만 지금 서울시청 새로 짓는 거 설계하신 분. 서울시청이 완공돼 모습을 드러냈는데 끔찍하고 참혹해요. 하루빨리 돈 모아서 10~20년 후에 허물고 다시 옛날 모습으로 돌아갔으면 좋겠어요. 그건 정말 악마에요. 그리고 그렇게 디자인을 하도록 한 오세훈 전 시장도 악마라고 생각해요. 그 정도만 안 하면 될 것 같아요. 예를 들어 책 한 권을 촌스럽게 디자인하면 안 보면 그만이지만, 서울 시청은 지나가면 누구나 봐야 되잖아요. 그 형태와 질감, 구조의 천박함이라고 하는 것은 올림픽 금메달감이에요. 그리고 제가 보기엔 서울디자인플라자를 설계한 자하 하디드는 원래 좋은 사람이겠지만 그 사람이 만든 물건은 악마라고 생각해요. 동대문 인근의 컨텍스트(문화)를 완전히 깔아뭉개고 자기 작품을 툭 놓는 방식은 아닌 것 같아요. 저는 사실 디자인을 할 때 세상을 바꾼다는 생각을 안 해요. 왜냐면 저는 세상은 사람이 바꾸는 게 아니고 사람과 사물과 여러 가지의 네트워크가 바꾼다고 생각하거든요. 예를 들어 '세상을 바꾸자' 하는 사람도 그 사람과 사물, 여러 가지 네트워크가 함께 바뀌는 것이지, 앞에 나가서 세상을 바꾸자 하고 온몸을 불살라도 바뀌지 않아요. 디자이너 또는 디자인이 바뀐다고 해서 세상이 바뀌지 않아요. 맥북이 나왔지만 맥북 말고 다른 건 여전히 촌스럽잖아요. 제 생각에는 세상을 내 손으로 바꾸자 라는 성급함보다는 세상이 어떻게 하면 바뀌는지

관찰할 필요가 있는 것 같아요. 파도 타는 사람들이 그렇잖아요. 쭉 보고 있다가 파도가 올라올 때 서핑보드를 타고 가면 거기서부터 쭉 앞으로 가요. 그런 식이지 파도도 없는데 서핑보드 아무리 타고 있어도 앞으로 절대 안 가요. 세상의 물결이 올라올 때 맨 위에 서서 끌고 나가는 사람이면 될 것 같아요.

2

그런 관점에서 디자인 예술을 공부하는 학생들이 어떤 공부를 하고, 관심을 가졌으면 좋겠는지?

저는 항상 후배들에게 뭐든 배우려고 하지 말라는 얘기를 많이 해요. 배운다는 건 너는 틀렸고 선생이 맞다는 식이거든요. 어느 학교나 그래요. 야, 틀렸으니까 이렇게 좀 해 봐. 그러면 학생은 아 그렇구나, 선생님 말 안 들으면 안 되겠구나. 말 들어야 졸업하지, 선생님이 틀렸다는데 계속 뻗대면 졸업 안돼. 저도 박사과정 들어가서 뻗대다가 할 수 없이 졸업했는데 지금 생각해 보니까 억울한 거에요. 나도 뭘 갖고 있었는데 왜 나를 무시하나 하는 생각이 드는 거죠. 그래서 제가 저희 학교에서 학생들한테 하는 얘기가 너가 학교를 다니는 게 아니고, 너 안에 있는 학교를 찾아낼 생각을 하라는 거예요. 학교에서 발생하는 성추행도 학교의 본질이지 부수적으로 우발된 사건이라고 보지 않아요. 왜냐면 권력관계에서 생긴 사건이거든요. 지하철이나 길거리에서 여자를 성추행하는 것과는 차원이 다른 문제죠. 권력관계의 근간은 돈도 직함도 아니고 학생은 틀렸고 선생은 맞다는 논리에요. 나는 잘 모르겠는데 선생님이 가르쳐주시겠지 생각하고, 선생님이 그림 보여주면서 봐라, 피카소 그림이다. 이중섭도 위대하고 겸재도 위대하다고 가르치거든요. 저는 그런 식이 아니라 내가 생각하는 나 자신의 관점과 취향에 대해 확실히 알라고 얘기해요. 왜냐면 저 같은 경우도 그랬거든요. 누가 위대하다고 해서 위대하다고 느낀 적은 한 번도 없어요. 설사 위대하다고 해도 내가 아니면 땡인 거죠. 그러면서 자기 자신에 대한 확신을 키워가는 것이지 이걸 배워야 하고 알아야 한다는 식으로 저는 절대 못해요. 그리고 그런 식으로 따라간 사람이 만든 작품은 아마 수많은 레퍼런스 비빔밥 밖에 안 될 것 같아요. 자신이 가지고

있는 걸 확실히 끄집어내서 자신 있게 내세우는 것.
자기 자신을 찾는 게 배움의 과정이라고 생각해요. 물론
레퍼런스는 필요하지만 작은 받침돌이지 그것이 큰
기둥은 아니라고 봐요.

3 학교에는 학위수여, 학위취득이라는
 메커니즘이 있는데요. 사실은 둘 다 이용을
 하잖아요. 학생들이 이용하고 선생님도
 이용하고. 그런 관점에서 학교라는 조직에
 있는 선생은 어떤 역할을 해야 할까요?

저는 학생들한테 그래요. 선생은 참고자료다. 좋으면
쓰는 거고 좋지 않다고 판단하면 버려라. 제가 그전까지
사진평론을 많이 해서 사진학과 강의를 많이 나갔는데,
그때 학생들이 작품을 가져와서 봐달라고 그래요.
정말 좋은데 고민은 교수님이 안 좋아하신다는 거예요.
한 학기만 참아라. 그러면 그 다음에 광명 세상이 온다.
대신에 너 자신의 빛은 잃어버리지 말라고 얘기해요.
왜냐면 학위 따러 들어왔는데 선생을 부정하고 선생을
찍어 누르고 학위를 딸 순 없잖아요. 1년, 한 학기 계속
참아야죠. 대신에 참다가 우울증이 걸리거나 자괴감에
찌드는 인간이 되지 말라고 얘기하죠. 물론 참는 게
아니라 선생님과 의기투합해서 잘되면 제일 좋은데 그런
사례는 극히 드물었던 것 같아요.

4 선생님께서 도시를 보는 관점을 갖게 된 어릴
 적 경험이나 추억들이 있나요?

일단 저는 서울 성북구 안암동에서 태어났어요.
한 10살 때쯤 정릉으로 이사 가서 거기서 한 30년을
살았고, 지금은 안양에 살고 있는데 좋은 동네만 다닌
것 같아요. 안암동은 한옥집이 쭉 있는 골목에서 태어나
자랐고 정릉은 지금은 많이 바뀌었지만, 1973년 이사
갔을 때만 해도 참 좋았어요. 북한산 밑이고 아파트도
하나도 없었어요. 그래서 동네를 사랑했고 북한산도 많이
다녔어요. 그 당시는 서울 시내 어디를 가도 정릉에서
버스를 타면 25분 이내면 나올 수 있었거든요. 지하철은
없었지만 교통의 불편도 없었고 정서적으로 강북 전체가
우리 집인 것 같은 느낌이었어요. 그래서 저는 지금도

강북에 가면 어디든지 지도를 보지 않고도 찾아갈 수
있어요. 강북은 완전한 저의 마음의 고향이에요. 동네도
그렇고 강북의 지형을 이루는 북한산, 도봉산, 수락산,
인왕산, 안산 등 이런 것들이 도시 경험의 상당히 중요한
역할을 했기 때문에 그만큼 상실감도 컸어요. 옛날에는
집에 갈 때 미아리 고개를 딱 넘어가면 북한산이 보였어요.
그러면 집에 거의 다 왔다고 생각을 했는데, 언제부턴가
아파트가 생기더니 안 보이는 거죠. 저한텐 상실감이 컸어요.
저에게 도시는 삭막하고 그런 게 아니라 내 보금자리 같은
느낌이에요. 특히 강북에 가면.

이영준

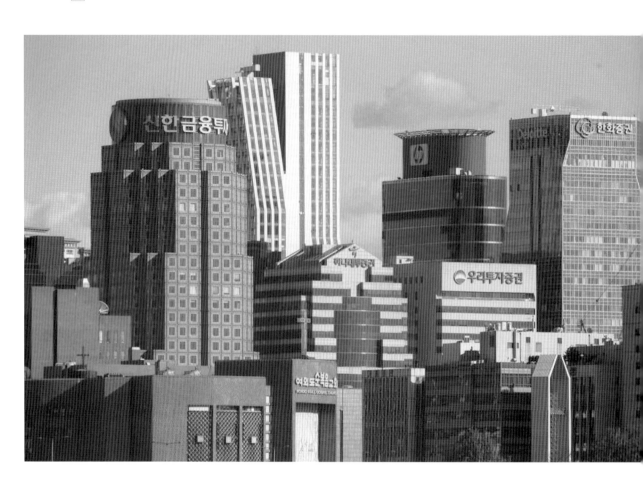

서울 여의도

중국 청두

3

서울 세운상가

4

중국 청두

이경준

image criticism

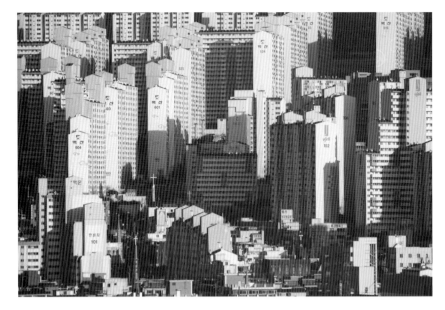

5

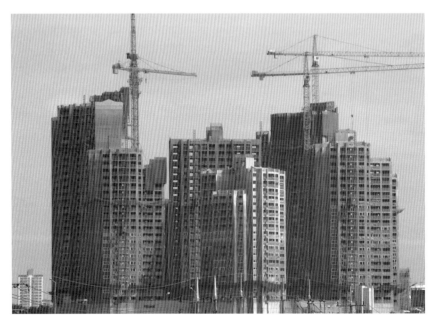

6

서울 금천구

7

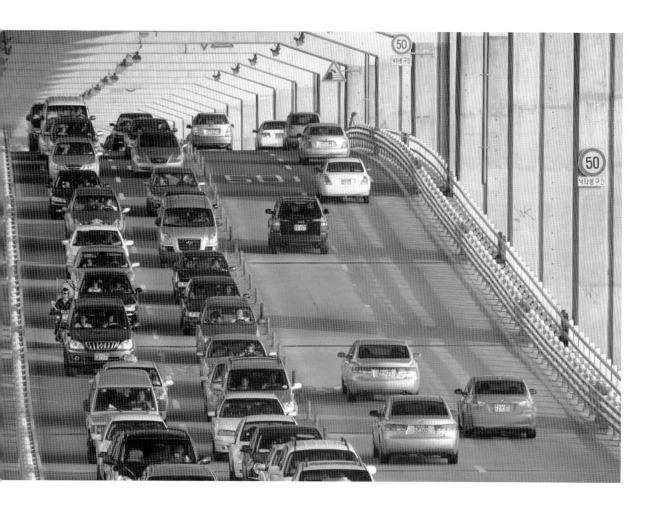

서울 반포대교

'60 타이포그래피

타이포그래피 '60.

8·1

8·2

경기도 광주군 (왼)

경기도 의왕시 (오른)

전방 고지

8·3

서울 동부간선도로

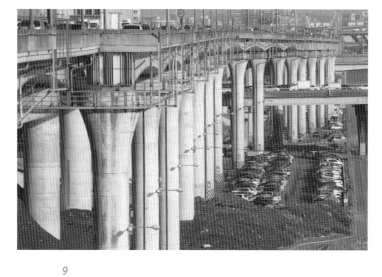

9

울릉도 (왼)

가거도 (오른)

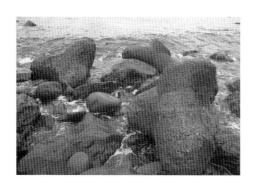

10·1

10·2

이영준

『초조한 도시』
이영준 저, 안그라픽스
2010

경기도 수원

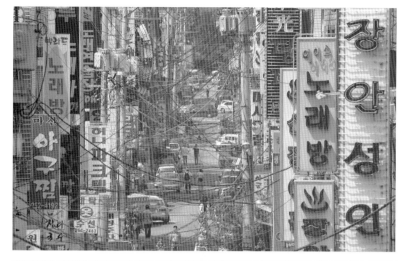

13

경기도 안양

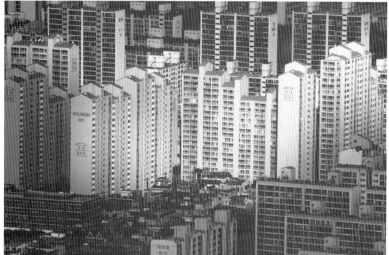

14

경기도 안양

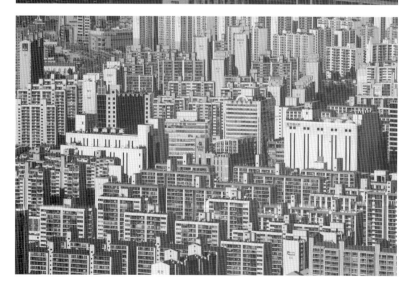

15

이영준

image criticism

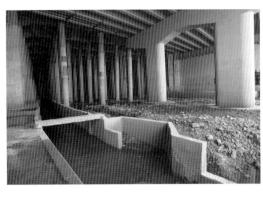

16·1

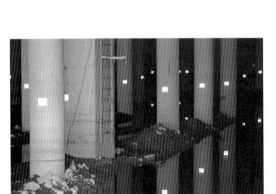

16·2

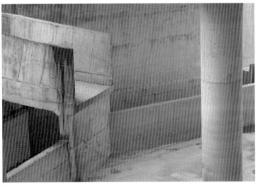

17

서울 잠실올림픽 주경기장

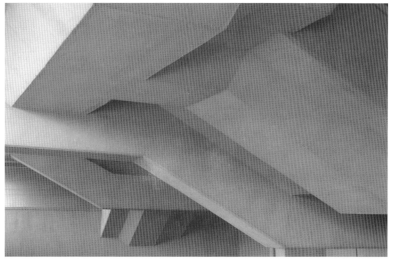

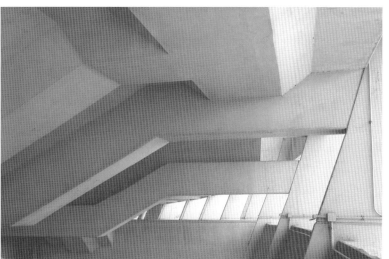

서울 잠실올림픽 주경기장

이영준

image criticism

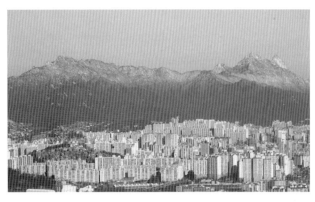
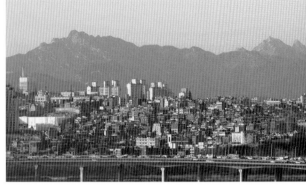

20·1

서울 북한산

헨리 무어의 조각
취리히 현대미술관

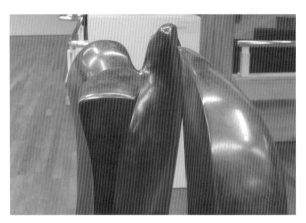

20·2

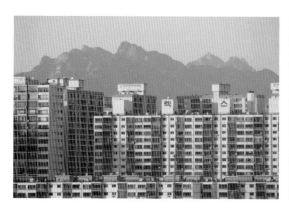

서울 북한산

경기도 부천

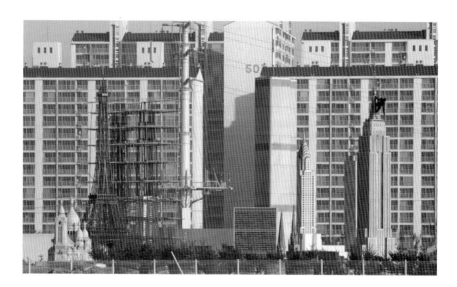

21

경기도 성남시

22

이영준

image criticism

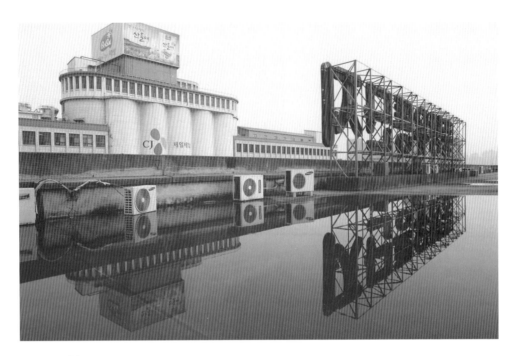

23

서울 구로구 (위)

서울 세종로 (아래)

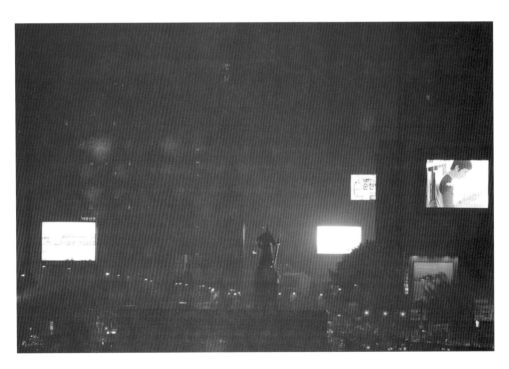

24

중국 선양

25

25

경기도 안양

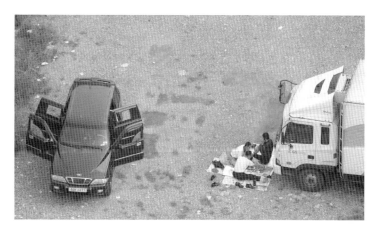

26

이영준

image criticism

서울 청계천

27

서울 청계천

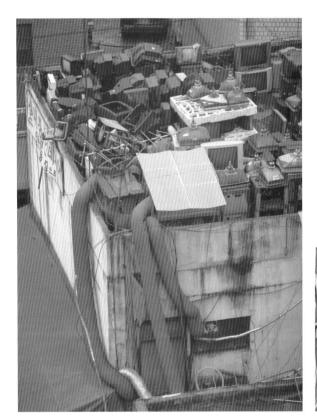

28·1

28·2

홍익대학교 미술대학 섬유미술과를 졸업하고 동국대학교 대학원 선화과를 수료했다. 홍대 앞 동네서점 땡스북스를 운영하며 디자인 중심의 출판과 브랜딩 프로젝트를 진행하고 있다. 저서로는 『스마일서커스』, 『모두 웃어요』 등의 그림책과 『인디자인』(공저), 『일러스트레이터』(공저), 『그래픽디자인』(공저) 등이 있으며 서울여자대학교 겸임교수로 출판편집디자인을 가르치고 있다. www.thanksbooks.com

이 기 섭 2012. 5. 16

저는 88학번입니다. 홍익대학교 미술대학 공예학과에 입학해 2학년부터 섬유미술을 전공했어요. 그런데 저에게는 전공이 별로 재미없었어요. 그래서 뭐 재밌는 게 없을까 기웃거리다가 발견한 것이 책 만드는 일이었습니다. 이제 그 이야기를 시작하려고 합니다.

1-24.

1

'땡스북스 아이덴티티'라는 제목을 가지고 이야기할 텐데요. 땡스북스는 제가 홍대 앞에서 운영하고 있는 서점이자 스튜디오의 이름입니다. 가장 많은 시간을 보내는 곳이기 때문에 제 아이덴티티가 많이 반영되어 있죠. 제 이야기를 들으며 여러분도 각자 개인의 아이덴티티에 대해 생각해 봤으면 해요.

먼저 자기 자신을 잘 알아야 한다는 이야기를 하고 싶습니다. 저의 경우엔 과연 내가 어떤 것에 흥미를 느끼고 자연스럽게 집중할 수 있을까 고민할 때 발견한 것이 과 소식지를 만드는 일이었습니다. 표지의 그림이 바로 접니다. 1991년에 복학 후 친구들과 함께 이 책을 만들었어요. 컴퓨터로 작업해 레이저 프린터로 복사하고 학교 앞에서 제본한 것입니다. 학교 과제는 그냥 한 개만 제작해 혼자 갖고 끝나는데, 책은 여러 권을 만들어서 나눠주는 재미가 있더라고요. 책을 받은 친구들이 좋아하면 뿌듯하고요. 이런 재미와 보람들이 지속적으로 책 만드는 일을 하도록 만들었어요. 전공과는 전혀 상관이 없었죠. 누가 만들라고 시킨 것도 아닌데, 과 소식지부터 과 학술지까지 만들고, ◆맥다모라는 컴퓨터 동아리에 들어가 편집장을 맡아 책을 만들면서 대학교 2~3학년을 보냈습니다. 맥다모 활동을 하며 컴퓨터 기능을 익혔고, 편집디자인을 배우기 위해 안상수 시각디자인과 교수님의 연구실을 찾아갔죠. 제 관심사를 말씀드리고 편집디자인 수업을 듣고 싶다고 말씀드렸더니 흔쾌히 허락해 주셔서 시각디자인과에 개설되어 있는 수업을 들었습니다.

2

3학년 말쯤엔 홍익대학교 미술대학 학술지인 『홍익미술』에서 편집부원을 모집하더라고요. 거기에 지원해 4학년 때 편집장이 되었습니다. 아무도 편집장을 하려고 하지 않아 제가 자원해서 맡게 된 거죠. 전공에 별로 흥미가 없다 보니 편집부 활동을 열심히 했어요. 사실 이때만 해도 졸업하고 계속 책 만드는 일을 하겠다거나 유능한 편집디자이너가 되겠다는 생각은 없었습니다. 그냥 몰두할 수 있고 재밌는 일을 찾았던 거예요. 제게는 편집디자인이 놀이이자 즐거움이었어요. 그런데 이 『홍익미술』이 발간 비용 등 재정적인 어려움 때문에 학기중 발간이 중단됐어요. 결국 졸업한 그해 6월에 『홍익미술』 15호가 발간되었습니다. 저에게는 졸업작품 같은 프로젝트였죠.

◆ 맥다모
'매킨토시를 다루는 사람들의 모임'의 줄임말. 우리나라 최초의 매킨토시 동호회로 초창기 매킨토시 보급과 정보교류의 장으로 큰 역할을 했다.

3

『홍익미술』 발간을 끝내고 앞으로의 계획을 고민하던 중 새로운 프로젝트 제안을 받았습니다. 홍디자인을 운영하시는 홍성택 선생님께서 잡지『행복이가득한집』 7주년 리뉴얼 프로젝트의 아트디렉터를 맡아 같이 일할 디자이너를 뽑고 계셨어요. 제가 만든『홍익미술』이 좋은 포트폴리오 역할을 해 그 인연으로 홍디자인의 디자이너가 되었고 편집디자인 실무에 대한 많은 것들을 홍성택 선생님께 배울 수 있었습니다. 홍디자인에 근무하는 동안 여러 프로젝트들을 진행했어요. 대기업, 중소기업, 언론사와 학교 홍보 프로젝트까지 다양한 작업을 진행하면서 자신감이 생겼죠. 그런데 시간이 흐를수록 지치는 게 느껴졌어요. 업무량도 많았지만 무엇보다 자기관리를 잘 못하고 습관처럼 밤을 새우다 보니 힘들었던 거죠. 지속가능성을 찾기보다 눈앞의 프로젝트에 집중하며 가진 에너지 이상을 소진하던 시기였어요.

4

결국 공부를 조금 더 해 보고 싶다는 생각에 퇴사를 하고 유학 준비를 하면서 쓴 책이『Quarkxpress 3.3』[4·1]입니다. 1996년에 안그라픽스에서 발간했어요. 사실 이런 컴퓨터 매뉴얼의 필자들은 프로그램에 대해 아주 자세히 아는 전문가들이에요. 저에게 그런 능력은 없지만 2년간 스튜디오 생활을 하면서 알게 된 좋은 팁들을 기록으로 남기고 싶었습니다. 그렇다고 이제 2년차 디자이너가 편집디자인 책을 쓸 수는 없고, 꼭 필요한 컴퓨터 기능과 디자인 노하우를 담아 책을 만들기로 했어요. 학생 때 편집 일을 늘 해 왔기 때문에 주저없이 기획했죠. 4개월간 작업해 책을 냈는데 당시 다시는 이런 일을 벌이지 말아야지 다짐했던 기억으로 봐서 무척 힘들었던 것 같아요. 클라이언트 잡은 딱 마음먹고 며칠 밤새면 끝이 보여요. 그런 작업에 익숙해져 있다가 호흡이 긴 단행본을 만들려니 쉽지 않았던 거죠. 중간에 그만두고도 싶었지만 벌려놓은 일이니 빨리 마무리 짓겠다는 생각으로 책을 완성했습니다. 그래도 다행히 편집디자인의 기본을 익히려는 사람들에게 반응이 좋았어요. 이 책이 지금 안그라픽스에서 나오는『인디자인, 편집디자인』책과 『일러스트레이터, 그래픽디자인』책[4·2]으로까지 이어졌으니 생명력이 긴 책이죠.

그 후에 뉴욕으로 어학연수를 갔습니다. 영어가 자신 없으니 주로 한국
사람들과 어울렸어요. 그러다가 자연스럽게 함께 어울리는 예술가들의 포스터나
팸플릿을 만들어주는 일을 하게 됐어요. 물론 돈이 되는 일들은 아니었습니다.
하지만 많이 배울 수 있었고 새로운 인연을 만들었죠. 사진의 포스터는 당시
뉴욕대학교 대학원 학생이었던 무용가 안은미 선생님의 졸업 작품 공연이에요.
제작비를 최소화해서 만들어야 했기 때문에 포스터만 접으면 바로 발송할 수
있는 리플릿 겸 엽서예요. 이때 처음으로 경험해 본 뉴욕의 인쇄 시스템은 충무로
인쇄 시스템과 상당히 달랐어요. 1주일 안에 이런 간단한 인쇄물조차 완성할 수가
없었어요. 요즘엔 온라인으로 데이터를 보내면 되지만 당시에는 디자이너들이
외장하드를 들고 가서 출력해야 했거든요. 충무로의 경우 외장하드를 가져가서
맡기고 한 시간 정도 기다리면 필름을 뽑아줘요. 하지만 뉴욕은 철저한 시간제
시스템이었습니다. 오전에 맡긴 건 저녁 6시에 찾아가고, 오후에 맡긴 건 다음날
오전에 찾아가야 돼요. 그리고 인쇄소도 오늘 맡기고 내일 인쇄를 거는 시스템이
아니었어요. 결국 시간이 맞질 않아서 한국인이 운영하는 인쇄소로 가서 원하는
날짜에 인쇄물을 받을 수 있었어요. 그리고 재미있는 일도 생겼는데요. 그 인쇄소
사장님이 이 포스터를 보시고 제게 아르바이트 일을 주셨어요. 한인 교포들의 소규모
비즈니스를 위한 홍보물이었는데, 뉴욕에 있는 동안 경제적으로 많은 도움이 됐어요.
그러던 중 우리나라에서 IMF가 터지고, 환율이 너무 높아져서 귀국했습니다. 그땐
잠시 들어온다고 왔는데, 새로운 일들이 생겼고 결국 못 나갔죠.

이 포스터는 한국으로 들어와 진행한 작업입니다. '진달래'라는 그래픽 디자이너들의 모임이 있었어요. 김두섭 선생님을 주축으로 꾸려가던 모임이에요. 진달래 전시회 때 '대한민국'이라는 주제로 제가 만든 포스터예요. IMF로 사회 분위기가 많이 가라앉아 있어서 뭔가 밝은 기운이 필요하겠다 싶었습니다. 그렇게 첫 스마일 프로젝트가 시작됐어요. 늘 보던 스마일 캐릭터는 입꼬리가 과하게 웃고 있다고 생각해 조금 정제된 스마일을 만들었어요. 이 포스터를 만들면서 이후의 작업에 큰 영향을 주는 경험들을 하게 되는데요. 그 이전에 만든 포스터들은 콘텐츠에 대한 해석보다는 좀 더 스타일리쉬한 부분에 초점을 맞췄어요. 대중적인 시각보다는 디자이너들이 좋아할 만한 조형성을 중요시했죠. 하지만 이 스마일 포스터는 콘텐츠에 초점을 두고 작업했습니다. 포스터를 주변 친구들에게 많이 나눠줬는데 긍정적인 이야기를 많이 들었어요. 힘든 하루를 마치고 집에 도착해 문을 열었는데 걸어놓은 포스터를 보는 순간 기분이 좋아졌다는 얘기를 들으며 그래픽으로 대중과 소통한다는 느낌을 받았어요. 이 경험이 이후로 진행한 그림책과 개인 작업의 계기가 됐어요.

디자이너와 일반인의 시각은 달라요. 자간, 행간이 조금만 이상해도 디자이너들은 못 견디지만, 일반인들에게는 읽을 수만 있다면 큰 문제없죠. 디자이너가 디자이너와 소통해야 하는가? 디자이너가 좀 더 많은 사람들과 소통하려면 어떤 언어를 써야 하는가? 이런 고민들을 했어요. 그러면서 제 경험의 폭이 좀 더 넓어지는 기회가 왔는데, IMF 때 떠난 여행이었습니다. 이스라엘 키부츠에서 자원봉사자를 모집했는데, 중동이라는 지역이 매력적이어서 신청했습니다. 왕복 비행기 값만 가지고 가면 숙식 제공에 일하면서 여행도 할 수 있었어요. 그래서 6개월 정도의 일정을 잡고 떠났죠.

이 노트 네 권[7·1]은 제가 6개월 동안 쓴 여행노트입니다. 여행을 떠나며 짐을 어떻게 꾸려야 할지 한참 고민했어요. 어느 순간, 배낭을 잃어버려도 여행을 멈추지 않을 수 있는 상태로 짐을 싸자는 결심을 했어요. 결국 책과 옷가지만 챙겨서 떠났습니다. 카메라가 없다 보니 좀 더 천천히 관찰하고 노트에 더 기록하게 되더라고요. 상자에 가득 담긴 것들은 모두 여행에서 모은 박물관 팸플릿들[7·2]이에요. 그곳에서 다양한 문화생활을 했습니다. 이스라엘 키부츠에서 두 달 정도 생활하고, 남은 기간 동안 이집트, 시리아, 요르단, 터키까지 여행했어요. 카메라를 가져가지 않는다고 해서 멋진 풍경을 간직하지 못하는 건 아니에요. 도착한 도시들마다 책을 한 권씩 사서 우편료가 싼 배편으로 한국으로 보냈어요. 여행을 마치고 집에 돌아오니 여행에서 봤던 멋진 풍경들이 먼저 도착해 있더라고요.[7·3] 그리고 카메라가 없어도 누군가의 카메라에 제가 찍혀요.[7·4] 사진을 잘 보면 이집트 피라미드 정상 위에 올라선 것이 보이죠? 사실 피라미드는 올라가는 게 금지되어 있어요. 그런데 유스호스텔에서 함께 묵고 있던 일본 친구들과 함께 한밤중에 몰래 올라갔습니다. 다음 날 경찰서에 가서 조서를 쓰고 벌금을 물고 풀려났지만 나일강 너머에서 해가 뜨는 잊을 수 없는 풍경을 간직했죠. 이 여행을 하면서 느낀 건데요. 여행을 가면 처음엔 나라들마다 차이점들이 보여요. 그런데 한 달, 두 달 이상 여행을 다니다 보면, 그 차이점이 서서히 사라지고 인간의 보편적인 공통점이 보이기 시작해요. 그러면서 자신의 한계가 드러나요. 혼자 여행하면서 외로움도 느끼고 자신의 추한 모습도 보게 돼요. 서울이나 뉴욕처럼 안정된 환경 속에 있을 때 느끼지 못했던 어떤 한계나 본성들을 깨닫게 되는 거죠. 재밌는 건 잘 몰랐던 자신을 알게 되면 일상이 즐거워져요. 내가 뭘 좋아하는지 어떤 환경에서 행복을 느끼는지, 내 한계는 어디까지인지 알게 되니까요. 요즘의 디지털 환경은 자기 자신을 잘 모르게 만드는 경우가 많아요. 자신을 알아 갈 시간을 뺏는 요소들이 많거든요. 페이스북과 트위터도 해야 하고 목적없이 스마트폰을 뒤적거리는 시간도 많아졌죠. 온전히 자기 자신에 집중할 시간이 없어요. 그런 면에서 볼 때 혼자 떠나는 여행은 본인의 아이덴티티를 알아가는 데 큰 도움이 됩니다. 저는 주위 사람들에게 여행 전도사 역할을 많이 해요. 누군가 여행을 망설이고 있다면 무조건 가라고 말하죠. 물론 사람마다 취향이 달라서 집에서 쉬는 게 더 맞는 사람도 있어요. 하지만 제 경우는 익숙한 것의 편안함보다 새로운 것의 긴장감과 설렘이 훨씬 좋아요.

6개월 혼자 떠났던 여행에서 돌아와 인터넷 회사에 취직했습니다.
전혀 다른 행보였죠. IMF가 지나가고 갑자기 벤쳐 붐이 일면서 인터넷이 새로운
경제의 활력소로 떠올라 1999년에 MIRALAB이라는 회사에 입사했어요. 새로운
걸 배우고 싶다면 일을 통해 배우는것이 가장 좋은 방법이라고 생각했거든요. 그
회사에서 제 담당은 그래픽이었고 인쇄물을 만드는 일이었습니다. 하지만 온라인
디자인 디렉팅도 하면서 오프라인 홍보물을 같은 콘셉트로 만드는 작업들을
했죠.⁸·¹ 제가 입사할 때 직원이 15명이었는데, 6개월 만에 150명 정도로 늘었어요.
투자를 받고 인수합병을 했거든요. 당시에 유명했던 '바른손'이란 큰 문구 브랜드가
부도가 나 저희 회사에서 인수했습니다. 그래서 제가 그 회사의 디자인 이사로
발령이 났어요. 직장 생활 6개월만에 수직 상승을 경험한 거죠. 제품 캐릭터와
문구 상품을 다루는 등 전혀 해 보지 못한 일이었지만 전혀 다른 일이라고 생각하지
않았어요. 내가 제일 잘하는 것은 책 만드는 일이었고, 이 일도 그것의 확장된
개념이라 생각했어요. 그때 야후와 협력해 야후 상품⁸·² 도 만들고, 기존의 캐릭터를
그래픽적으로 다듬으면서 패턴 개발, 제품 제작 등을 했습니다. 가장 즐거웠던
점은 한 달에 한 번 정도 해외 출장을 가는 거였어요. 홍콩, 도쿄 기프트쇼, 독일
페이퍼월드, 밀라노 상품 박람회 같은 곳을 다니며 즐거운 시간을 보냈습니다. 역시
저는 돌아다니는 게 좋더라고요. 이런 경험들이 이후의 개인작업과 땡스북스를
만드는 데 큰 영향을 끼쳤죠. 저는 바른손을 1년 정도 다니고 그만뒀어요. 정말
즐겁게 다녔는데, 제 의지와 상관없이 회사의 대주주가 바뀌면서 임원들이
그만둬야 하는 상황이 됐거든요.

9

회사를 그만두고 쉬고 있는데 김두섭 선생님이 민병걸 선생님과
셋이서 눈디자인을 함께 운영하자고 제안하셨어요. 스튜디오를 운영하는 경험은
처음이었어요. 눈디자인에 합류하면서 제일 염두에 둔 부분은 브랜딩을 회사의 주력
업무로 포지셔닝하는 부분이었어요. 당시 제가 눈디자인의 웹사이트[9·1]를 만들었는데,
프린트미디어보다 기업 아이덴티티와 브랜딩을 회사 주력 업무에 올렸어요. 미래랩과
바른손에서의 경험을 살려 브랜딩 포트폴리오들을 보여주는 것에 공을 들였는데
다행히 이런 부분이 통했는지 태평양의 헤라, 설화수, 미장센, 아이오페, 라네즈 등의
다양한 브랜딩 작업[9·2]들을 진행했어요. 눈디자인 초기엔 직원이 많지 않아서 많은
작업들을 직접 디자인해야 했습니다. 그렇게 3년쯤 지나고 민병걸 선생님이 서울여대
전임교수로 가시면서 자연스럽게 스텝이 늘어났어요. 그러면서 김두섭 선생님과 저는
디렉팅 위주의 역할을 하게 되고, 그러다 보니 저녁 때 여유가 생기더라고요. 결혼하기
전이라 퇴근하면 특별히 할 일이 없어서 업무시간이 끝나고 회사에 남아 매일 그림을
그리며 개인작업을 시작했습니다.

10

이렇게 개인 작업을 시작하게 된 계기가 있는데요. 당시 제가 동국대학교
대학원의 선(禪)학과에 진학했습니다. 불교에 남다르게 관심이 있거나 깨달음에
목말랐던 건 아니에요. 제가 살던 삼성동 집 근처에 봉은사가 있었고, 그곳에서
주말마다 불교 강좌를 들었는데 마음이 편안하고 즐거웠어요. 6개월 과정이 끝나고
아쉬울 정도였죠. 그러던 차에 눈디자인 근처에 있던 동국대학교 대학원의 신입생
모집 공고를 본 거예요. 따로 알아볼 생각도 없이 바로 신청하고 면접을 봤죠.
면접장에 저만 빼고 다 스님이시더라고요. 그렇게 2년간 스님들 틈에서 4학기를
다녔죠. 학부 비전공자라 30학점의 학부 수업도 들어야 했는데 힘든 점도 많았지만
재미있었어요. 불교 콘텐츠를 접하면서 자연스럽게 '마음'에 대한 관심이 생겼고,
앞에서 소개한 스마일 포스터를 통해 주변 사람들이 좋아해 준 기억이 떠올라 그림을
그리기 시작했어요.

11

클라이언트 잡이 아닌 '내 작업'을 어떻게 풀까 고민할 때, '스마일'과 '마음'이라는 키워드가 떠올라 이 두 가지를 가지고 캐릭터를 만들었어요. 그렇게 탄생한 것이 '마음이'라는 캐릭터입니다. 캐릭터의 얼굴을 보면 끝이 뾰족하죠. 이건 우리 마음 속에 있는 날카로운 마음, 즉 선악 중의 악한 마음이에요. 그 안의 하트 모양은 부드럽고 선한 마음입니다. 누구나 마음속에 선과 악, 날카로움과 부드러움을 함께 가지고 있다는 메시지를 담았습니다.

12

매일 하나씩 그림을 그리다 보니 6개월 정도 됐을 때 100여 점이 되더라고요. 그것들을 가지고 첫 개인전을 열었습니다. 어디 좋은 장소가 없을까 고민하다가 홍대 앞 쌈지회관이라는 곳을 발견했습니다. 4평 정도 되는 작은 공간인데 지금은 없어졌어요. 마침 그곳 큐레이터가 아는 분이어서 부탁했죠. 포스터에 제가 등장했어요. 지금 보니 쑥쓰럽네요. 지난 후에 생각하면 창피하기도 하고, 그때는 왜 거기까지밖에 생각하지 못했을까 안타깝기도 하죠. 하지만 그게 그 당시의 나예요. 그때는 딱 거기까지 밖에 생각하지 못했고 그게 최선이었던 거죠.

90 / 91

13

첫 개인전을 하고 난 후 서울시립미술관에서 연락이 왔습니다. '미술관 봄
나들이'라는 전시를 하는데 작가로 참여해 달라고요. 그래서 첫 미팅을 하러 갔는데,
작업 예산도 꽤 지원되고 혜택이 좋았어요. 그런데 디자인 쪽으로는 예산이 너무
적어서 홍보물 발주를 못 내고 있었어요. 그래서 제가 해 드리겠다고 했더니 홍보
포스터에 제 이미지를 메인으로 넣도록 배려해 주셨어요.

14

그 덕분에 제 작업을 알릴 수 있었고 두 번째 개인전을 하게 됐습니다.
첫 개인전은 10월 가을, 시립미술관 전시는 3월 봄, 그리고 그해 5월에 두 번째
개인전을 열었습니다. 지금은 없어진 홍대 앞 아티누스 서점은 제가 가장 좋아하는
공간이었어요. 그 서점 아래 갤러리가 있었는데, 5월 가정의 달을 맞아 어울리는
작가로 저를 선택해 초대전을 열었습니다. 이 개인전은 처음보다 훨씬 규모가 컸어요.

15

그때부터 의류 브랜드에서도 의뢰가 들어오기 시작했어요.
'오시코시'라는 아동의류 브랜드는 보령메디앙스에서 라이선싱하는 미국 브랜드예요.
그 브랜드에서 '어린이 그림대회'를 열었고 제가 그 행사를 기획했어요. 큰 그림을
밑그림으로 그린 판넬을 어린이들에게 나눠주면, 거기에 각자 그림을 그려 다
같이 모아서 완성하는 행사였어요. 첫 해에는 100명이 참가해 100개의 조각을
만들었습니다. 이 행사가 반응이 좋아 그 다음 해에는 150개로 늘렸어요. 이런
모자이크 그림 행사들을 자주 했습니다. 해마다 5월이 되면 여러 아동브랜드로부터
연락이 왔어요. 그러면서 내 콘텐츠를 가지고 사회와 소통하는 부분을 넓혀가기
시작했습니다. 처음에는 여유 있는 저녁에 취미 삼아 그린 그림들이었는데, 파일로만
저장하기에 아까워 프린트를 해 손이 닿을 수 있는 장소에 가서 보여주었더니 소통이
생겨났어요. 자신을 보여주면 나를 필요로 하는 사람을 만나게 돼요. 물론 부족하고
아쉬운 부분도 많지만 지금으로선 여기까지가 나의 최선이라는 것을 인정하고 내
능력을 솔직하게 드러내는 거죠. 이 점이 사회생활의 아주 기본적인 부분이라고
생각합니다.

이렇게 개인 작업과 회사 운영을 병행하려니 파트너에게 미안할 만큼
시간이 많이 필요해 졌어요. 그래서 김두섭 선생님께 양해를 구해 눈디자인을
그만두고 전업작가를 해 보기로 마음먹었어요. 기꺼이 한쪽 문을 닫아야 다른 쪽
문이 열린다는 생각에 집중을 선택했죠. 디자인비가 아닌 저작권료를 받는 일을
하고 싶었어요. 그동안 전시했던 그림들을 모아 『스마일 서커스』라는 책을 냈고
앞에서 본 모자이크 그림 행사 때 그린 곰돌이 캐릭터를 발전시켜 『LEMO』
그림책을 만들었습니다.

17

하지만 제 시간을 온전히 제 의지대로 쓸 수 있을 것 같았는데 막상
기회가 주어지니까 그러기가 쉽지 않았어요. 시간적 여유가 있다 보니
게을러졌습니다. 그리고 이 시기에 아기가 태어나 육아에 많은 시간을 할애했죠.
조금 느슨하게 일상을 즐긴 시간이에요. 아이랑 놀면서 그림책을 만들고, 세
번째 개인전을 열었어요. 이때 스마일로그 모듈을 만들었습니다. 언뜻 보기에는
패턴 같지만 자세히 보면 'The ordinary mind'라는 영문 알파벳이에요. 불교에서
이야기하는 '평상심'인데요. '일상의 마음가짐'이라는 주제를 가지고 제가 만든
모듈을 이용해 작품을 만들었습니다. 퍼즐 같은 영문 텍스트를 찬찬히 음미하며
읽다 보면 삶의 화두 같은 문장을 만나게 되요. 세 번째 개인전도 더갤러리에서
먼저 제안이 왔고, 이때의 인연이 지금의 땡스북스까지 이어졌습니다.

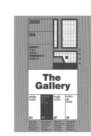

우리가 아무리 미래를 계획하고 준비해도 사실 내 의지대로 되지 않는 부분이 너무 많습니다. 또 의지대로 문제없이 가도 재미가 없죠. 삶이라는 것은 일단 부딪쳐 보면, 우연과 인연의 반복으로 만들어져요. 거기에서 내가 어떤 행동과 태도, 마음가짐을 가지냐에 따라 인연이 더 발전하기도 하고 멈추기도 하면서 다양하게 전개되는 거죠. 그렇게 시간이 흐르면서 여러 상황들이 생겨요. 더갤러리와는 개인전을 통한 인연으로 만나, 그 후 갤러리 자문과 디자인 리뉴얼을 맡았습니다.[18·1] 관장님이 독실한 기독교인이셔서 로고 타입 안에 자연스럽게 십자가를 넣었어요. h와 ll자의 사이를 자세히 보시면 십자가가 보여요. 보이시나요? 그리고 전체적인 모듈은 건물 형태와 맞는 사인 시스템으로 만들었어요. 이 건물이 나름 독특했습니다. 3층은 오픈 스페이스로 비어 있고요. 그래서 층마다 네이밍을 다시 했습니다. 지하는 화이트큐브, 2층은 멀티큐브, 3층은 오픈에어큐브. 1층은 갤러리 카페 겸 오프닝을 하는 장소가 됐죠. 관장님도 마음에 들어 하시고 잘 진행된 프로젝트였어요. 리뉴얼 이후에도 계속 디자인 작업을 맡았습니다. 이건 더갤러리에서 했던 전시 포스터들[18·2]입니다.

이렇게 갤러리를 2년간 운영했는데, 생각보다 상업적으로 활성화가
안 됐어요. 이쪽 지역이 갤러리 대관이 잘 되는 곳이 아니었거든요. 그러다 보니까
관장님도 갤러리를 세 층이나 운영하기엔 부담스럽고 1층만이라도 다른 용도로
쓰고 싶다며 제게 리뉴얼 기획안을 부탁하셨어요. 그때 제가 홍대 앞에서 가장
필요하다고 느낀 게 동네 서점이었거든요. 금요일 퇴근할 때 동네 서점에 들려
가볍게 읽을거리를 사가고 싶은데 홍대 앞에는 전문 서점 몇 군데밖에 없었죠.
그래서 동네 서점 기획안을 준비해 제안 드렸는데, 관장님께서 직접 서점을 운영할
엄두는 안 나셨나 봐요. 결국 임대료를 싸게 해 줄 테니 직접 운영해 보지 않겠냐고
제안하셨어요. 동네 서점을 직접 운영해 보고 싶긴 했지만 솔직히 많이 망설여졌습니다.
지금의 이 여유로운 생활을 포기해야 할 텐데……, 적자가 누적되면 어쩌나……,
초기 투자비용도 꽤 들 테고……, 여러 생각들이 교차했어요. 주변 사람들과
상의했는데 다들 말렸죠. 요즘 인터넷 서점에서 책을 사지 누가 작은 동네 서점에서
책을 사냐면서. 그때 제게 위안이 됐던 건 일본에서 보았던 동네 서점들의 경쟁력과
두려운 시작을 함께할 수 있는 파트너였어요. 그 당시 눈디자인 때부터 같이 일했던
김욱(현 땡스북스 실장) 디자이너와 『일러스트레이터, 그래픽디자인』 책을 함께 쓰고
있었는데 제 고민을 얘기하자 적극적으로 함께하겠다고 했어요. 전 새로운 사업을
벌리며 가정에서 보내는 시간을 줄이고 싶지 않았고 제가 좋아하는 여행도 포기하고
싶지 않았어요. 덕분에 기꺼이 새로운 모험이 주는 신선함에 뛰어 들 수 있었습니다.

서점 이름을 정할 때 제일 염두에 둔 부분은 '내가 왜 서점을 하고 싶어 하는가?'였습니다. 책에 대한 고마움을 표현하고 싶은 마음이 들어 자연스럽게 땡스북스라는 이름이 생각났어요.[20·1] 다행히 세계 어디에서도 사용하고 있지 않아서 도메인 등록부터 하고 세부사항을 정해 나갔죠. 메인 컬러는 따뜻한 공간이 되길 바라는 마음에 노랑, 그것도 CMYK 4도 인쇄 시 제일 효과적인 Y100%와 검정으로 정했어요. 로고타입도 책을 상징하는 바를 넣어 변별력 있는 타이포그래피 조합을 만들었습니다. 땡스북스의 콘셉트는 '동네 서점'으로 잡았어요. 동네마다 작은 서점이 하나씩은 있어야 이 서울이라는 도시가 문화적으로 풍부해 진다고 봤거든요. 저는 어느 도시든 여행을 가면 유명한 서점들을 찾아 다니던 즐거운 기억들이 있어요. 그래서 '동네'라는 단어를 제일 강조했습니다. 그리고 '책과 커피를 즐기는 소중한 시간'이란 슬로건을 만들었어요. 책을 읽는 즐거움도 좋지만, 좋은 공간에서 좋아하는 책들을 살펴보는 즐거움도 크거든요. 서점을 만들며 제일 즐거웠던 건 누구의 간섭도 받지 않고 디자인 작업들을 진행할 수 있다는 거였어요. 초기에는 저와 김욱 실장 둘이서 디자인 작업을 했고, 점점 스태프들이 늘어나면서 이제는 돌아가면서 전시 기획도 하고 디자인 진행도 해요.[20·2] 클라이언트 일과 자체 프로젝트로 조화롭게 꾸려가고 있습니다.

21

서점 안에 놓인 소파에는 누구든지 앉아서 책을 볼 수 있어요.*21·1* 책을 구경하는 데 있어 어떤 제약도 두지 않아요. 굳이 음료 주문을 하지 않아도 앉아서 책을 둘러볼 수 있죠. 처음 서점을 꾸릴 때, 이곳을 책이 아니라 서비스를 파는 공간으로 만들자는 생각을 했어요. 메인 테이블 위에는 '금주의 책'을 정해서 일주일 동안 진열해 놓고요.*21·2* 이 진열대 위의 책은 매주 바뀝니다. 한 주간 동안 책 한 권이 이 자리의 주인이 되는 거죠. 뒤 테이블에서는 한 달 동안 전시회를 해요.*21·3* 시즌별 이슈를 다루거나 출판사들과 함께 책 전시를 하죠. 그리고 매대에는 신간, 스테디셀러, 잘 알려지지 않은 책을 1/3 비중으로 동일하게 둬요.*21·4* 대형 서점에서는 신간 위주로만 진열하잖아요. 하지만 지난 책들 중에도 좋은 책들이 많은데 놓치기 쉽거든요. 그런 책들을 좀 더 보여줄 수 있는 역할을 하고 싶었어요. 손님들이 서점에 다시 방문할 수 있도록 하려면 서점 내에 변화가 있어야 돼요. 뭔가 에너지가 바뀌고 볼거리가 바뀌어야죠. 그런 목적에서 금주의 책과 전시회를 운영하는 겁니다. 실제로 저희 회원 수가 굉장히 많이 늘었어요. 회원 혜택은 가입비 따로 없이 모든 책을 10% 할인가에 구입할 수 있어요. 저희는 주로 신간 위주의 책들이 많기 때문에 온라인 서점과 마찬가지죠. 대형 서점 같은 경우 오프라인에서는 할인을 안 하잖아요. 사실 책이라는 게 그날 사서 집으로 가면서 읽어 보는 즐거움이 크거든요. 온라인 구매는 일단 기다려야 하잖아요. 그렇게 책을 바로 사서 읽는 즐거움도 주고 싶었어요. 저희 마진이 줄어도 책을 많이 팔아야 출판사와도 좋은 관계를 이어나갈 수 있어요. 지금 땡스북스는 마진은 작지만, 판매율은 상당히 높은 편이에요. 앞서 이야기했지만 저희는 책이 아니라 서비스를 판다는 개념을 가지고 있어요. 이전에 뭔가를 벤치마킹해 본 적도 없고, 상점 운영 경험도 없지만, 윈윈 모드를 가장 중요하게 유지하고 있어요. 내부에서의 지속가능성을 찾으면서 책을 공급하는 출판사, 책을 사가는 손님들, 그리고 땡스북스와 관계된 모든 사람들이 함께 좋을 수 있는 방안을 찾는 게 운영 방침인 거죠.

모든 새로운 시도들은 당연히 어려움을 만나게 됩니다. 서점을 운영하는
일이 녹록지는 않아요. 가장 염두에 둔 점은 해프닝으로 끝내지 말고 지속가능성을
찾자는 것이었고, 제가 가장 잘 할 수 있는 일을 서점 업무와 연결시켜 자연스럽게
북디자인, 브랜딩 일을 함께 하는 땡스북스가 됐습니다. 최근에 디자인한 프로젝트를
보여드리겠습니다. 마티출판사에서 출판한 『에드워드 사이드 전집 시리즈』입니다.
단행본 제작비를 유지하며 기존 북디자인과는 다른 새로운 북디자인을 만들어
내려고 노력한 프로젝트입니다. 새로운 시도를 하려면 후가공이나 제본에 공을
들이면서 비용이 높아지기 마련인데 비용적 여유가 없었어요. 그래서 고민한 부분이
일반적인 단행본 디자인의 관행을 다시 생각해 보는 것이었어요. 보통 디자인하지
않고 비워두는 날개 부분과 면지를, 표지와 연관되는 조형언어로 디자인했습니다.
관행적으로 비워두는 부분에 인쇄를 하려면 비용이 추가되는데 이 부분을
만회하기 위해 용지를 저렴한 ◆앨범지와 ✚모조지로 골랐습니다. 후가공도 하지
않았고, 저렴한 용지를 사용할 때 발생하는 발색감이 떨어지는 부분은 의도적으로
보여지도록 했지요. 이 결과물은 많은 분들이 관심을 가져주셨고 덕분에 땡스북스가
북디자인도 함께하는 스튜디오라는 점을 알릴 수 있었습니다.

다음은 호원당 프로젝트입니다. 최초로 두텁떡을 만든 50년 전통의
떡집이지만, 리뉴얼 전에는 단지 오래된 이미지와 낡은 느낌이 강했어요. 새로운
호원당 스타일을 만들기 위해 제일 염두에 둔 것은 단지 떡집과 경쟁할 것이
아니라 세련된 빵집과 비교해도 손색이 없을 정도로 매력적인 브랜드를 만들자는
것이었습니다. 빵으로 돌아선 젊은 세대들이 세련되게 떡을 소비할 수 있도록, 단지
우리나라만이 아닌 세계적인 경쟁력을 가질 수 있게 목표를 잡았습니다. 결과적으로
떡집 같지 않은 떡집이 탄생했는데요. 우리가 떡집스럽다고 말하는 부분도 과거의
경험에 기인한 고정관념입니다. 이러한 브랜딩 프로젝트는 땡스북스 스토어가 큰
포트폴리오 역할을 했습니다. 우리가 만든 공간이 기존의 서점과 달랐는데, 다른
업종에서도 같은 개념의 새로움을 원했던 것입니다.

◆　　　앨범지
　　　　앨범이나 표지 등을 만들 때 보드지를 연결하는 종이.

✚　　　모조지
　　　　일반 인쇄할때 사용하는 A4용지보다 조금 두껍고 광택이 없는 종이.

사람이 내는 에너지는 다양합니다. 누구나 다양한 이유로 에너지를 낸다
생각해요. 열등감이라는 에너지는 쉽게 소진되고, 욕망으로 넘어가면 좀 더 에너지를
내지만 금방 사그라들죠. 제가 매사에 용기를 낼 때는 더 큰 에너지가 필요한데, 긍정
에너지가 아닌가 싶어요. 이왕이면 세상을 볼 때 바람직한 시선으로 보는 것. 크게는
포용이 될 수 있겠죠. 땡스북스의 에너지도 긍정의 에너지로 가져가려고 해요. 동네
서점이라는 점에서 포용 에너지까지 가져가는 것을 아이덴티티로 삼으려고 합니다.
지금까지 제가 20여 년간 제 아이덴티티를 만들어온 이야기를 들려 드렸습니다.
책 만드는 일이 좋아서 지금까지 꾸준히 책을 만들고 있지만, 기회가 주어지는
다양한 활동들을 피하진 않았습니다. 앞으로도 어떤 새로운 일들이 제게 다가올지
저도 잘 모릅니다. 하지만 책 만드는 일은 평생 계속 할 것이고, 책과 전혀 상관이
없어 보이는 일이라도 제 호기심을 자극하면, 책 만드는 일의 확장으로 끌어들일
생각입니다. 좋은 아이덴티티는 순간적으로 만들어지지 않습니다. 시간이 필요하고,
시행착오가 필요하고, 여러 가지 도전이 필요합니다. 저는 지금 그 과정에 있습니다.
이런 과정들을 통해 누가 더 매력적이고 단단한 생각을 오랫동안 유지하면서 자기
것으로 만들어 내는지가 중요합니다. 각자의 취향은 전부 달라요. 사회와 소통하는
방식도 다르고요. 그런 부분들을 스스로 잘 살려서 자기 자존감을 만들고, 그러면서
자연스럽게 자기 아이덴티티를 만들어 내는 것이 가장 중요한 경쟁력이라고
생각합니다. 경영 교과서에 있는 아이덴티티 이론들은 마케팅 지식일 뿐입니다.
따라한다고 바로 내 것이 되진 않아요. 내 경험과 내 상식, 그리고 보편적인 가치에
기반을 두고 아이디어를 추진하고 발전시키면 언젠가 그것이 온전히 자기 것이 됩니다.
시행착오를 기꺼이 받아들이는 마음이 필요해요. 도전했다가 잘 안 되더라도
배우는 것이 아주 많으니까요. 무엇보다 자기 자신에 대해 잘 알게 되고 일상이
활기차고 즐거워집니다.

1 사람마다 어려움을 겪는 시기가 있는데,
언제가 가장 힘드셨어요?

서점 오픈하면서 제일 어려웠죠. 경제적인 부분이
크니까요.

2 지난 20년을 통틀어 가장 어려운 시기였나요?

20년을 통틀긴 그렇고요. 옛날 기억은 지나고 나면 좋은
기억 위주로 재구성이 되니까요. 서점 일은 제가 최근에
겪은 일이어서 기억이 많이 남아요. 결제일은 어찌나 빨리
다가오던지……. 그런데 이 문제가 생각지도 않게 잘
풀렸던 것 같아요. 다른 곳에서 문제가 해결되기도 하고,
조금 참으니 큰 프로젝트가 들어오기도 하고요. 근데
땡스북스하면서 확실히 느낀 건, 살면서 어려움이라는 건
다양한 형태로 다가올 뿐이지 멈추지 않는다는 거예요.
이번 달에는 얘가 속을 썩이면, 다음 달에는 전혀 예상치
못했던 곳에서 속을 썩여요. 이렇게 생각하면 쉬울 것
같은데요. 우리나라 대표 브랜드인 삼성이 모바일
시장에서 노키아를 제치고 1위를 했지만, 그렇다고 문제가
없을까요? 또 다른 문제들이 산적해 있겠죠. 어려움도
회피하려고만 하기보다 맞을 준비를 하고, 왔을 경우 잘
다독거려서 보내면 됩니다.

3 땡스북스가 동네 서점을 지향하고는 있지만
동네에서 지속적으로 발전되어온 것은
아니잖아요. 그 부분에 대해서는 어떻게
생각하세요?

땡스북스가 2011년 3월에 생겼고, 지금이 2012년
5월인데요. 그 당시만 해도 홍대 앞에는 전문 서점만 있고
일반 서점은 없었어요. 사실 그때부터 지금까지 계속
만들어 가고 있는 중이죠. 동네의 특성을 계속 담아내려고
노력하고 있고, 시행착오를 거치면서 개선점을 찾고
있어요. 제가 관장님께 서점 오픈을 권유받고, 두 달의
시간을 갖고 오픈을 했는데요. 당시에 오픈 날짜를 먼저
정해놓고 역순으로 진행을 했어요. 안 그러면 계속 늘어질
수 있으니까요. 근데 오픈을 2주 남겨 놓고 책도 별로
없고, 부족함이 많았죠. 책이 더 올 때까지 기다릴 수도
있었지만, 문제점은 계속 보이기 마련이고, 부족한 부분을
감추기보다 빨리 드러내서 해결을 하자는 생각으로
밀어붙였어요. 지금은 많이 좋아졌지만 땡스북스가 아직
개선해 가야 할 부분은 많죠. 그래도 단골이 생기면서
손님들이 의견도 많이 주시고, 점점 좋아지고 있는
중입니다.

4 동네 서점이라는 건 동네에서 편하게
책을 살 수 있는 공간이라는 의미인가요,
아니면 동네에서 편하게 책을 볼 수 있는
공간이라는 의미인가요?

사실 동네라는 게 굉장히 정감이 있지만 지금은
교통수단이 워낙 발달해 서울의 어디든 쉽게 갈 수 있죠.
하지만 동네라는 단위는 말 그대로 내가 집에서 마음이
움직이면 기꺼이 갈 수 있는 거리예요. 그 안에서 책을
살 수 있어야 한다고 본 거죠. 우리가 책을 살 수 있는
구조가 온라인과 대형서점 위주로 재편되고 있잖아요?
저는 교보문고에 가는 거 좋아해요. 저도 한 달에 한두
번 정도는 꼭 가는 편이에요. 신간도 봐야 하니. 가면
반나절이 후딱 가요. 많은 책이 있는 곳에서 책을 보는
즐거움도 있고, 온라인으로 사는 것도 저렴하고, 나름의
즐거움이 있죠. 첫 직장이었던 홍디자인이 혜화동에
있었는데 그 당시 혜화동 로타리에 작은 서점이 있었어요.
뭔가 아이디어가 안 풀릴 때 쓱 걸어 나와서 서점을 한 번
둘러보는 게 제 삶의 활력소였어요. 그런 느낌들을 구현하고
싶었어요. 지금 가로수길에서 유일한 서점이 땡스북스고,
경쟁 상대는 제일생명 사거리의 교보문고밖에 없어요.
그 외에는 서점이 없는 상황에서 동네마다 주민들이 와서
책을 살 수 있는, 넓진 않지만 공간이 하나 생긴 거죠.
거기에 의미를 두고 있고요. 홍대점의 경우도 단골도 많이
생기고, 블로그 등에도 없어지지 않았으면 좋겠다는 응원
글들이 많이 올라와요. 이런 걸 통해 브랜드의 긍정적
이미지를 만들어 가는 거죠.

5 로고의 색깔과 선은 어떻게 정하셨는지와
건축할 때 인테리어는 직접 하셨는지?

건축 파트너를 정해서 함께 했어요. 홍대 앞에
비하인드라는 카페를 제가 굉장히 좋아했는데 그
비하인드 까페를 디자인하신 분이 내부 인테리어를
맡아주셨어요. 로고는 로고타입을 영문으로 만들기로
하고 고민을 많이 했죠. 어떻게 변별력을 가질지.
이 영문로고 타입이 요즘은 워드마크 중심으로 가고
심볼을 안 쓰는 경향이 있는데, 기능적인 장점이 많기
때문이에요. 그래서 우리도 심볼보다는 워드마크로
하기로 마음을 먹었어요. 대신 보조적으로 캐릭터 등을
다양하게 활용했죠. 새, 곰돌이 등 서점에 친근함을
주는 캐릭터로. 제가 전에 그림책 작업을 했기 때문에
그 소스들을 많이 가지고 있어서 그걸 응용했어요. 일단
형태 자체는 크게 책등이에요. 가운데 쓰인 바는 책 안의
페이지고요. 글자가 3면을 감싸고 있는 형태죠. 땡스에서
'S'를 붙인 건 'S'의 뉘앙스가 있기 때문에 땡스에서
끌어주는 리듬감을 만든 거에요. 땡스북스 로고는 한
30분 안에 만든 것 같아요. 이게 클라이언트 잡이
아니기 때문에 머릿속에 늘 고민하던 걸 바로 배치해서
홀가분하게 끝냈죠. 하지만 이게 클라이언트 잡이 되면
A안, B안 만들고 클라이언트 만나서 설득하는 과정에서
달라지고 여러 아쉬움을 겪었겠죠. 제가 서점을 하면서
제일 신났던 게 이 브랜딩 결과들을 만드는 것이었어요.
이름 정하는 것부터 모든 걸 클라이언트 없이 하니, 원하는
모든 걸 구현이 가능했어요. 디자이너가 클라이언트의
취향을 고려하지 않고 온전하게 자기 아이디어를 구현해
내는 경험들은 확실히 필요한 것 같아요.

6 IMF 때 하시던 걸 딱 접고, 6개월 여행을 다녀
오셨는데, 쉽지 않은 결단이었을 것 같아요.

저는 뭘 하는 거에 있어서 고민을 많이 안 하니
시행착오도 많은 편이에요. 마음고생도 많이 하고요.
하고자 하는 일이 막연여진 때 무엇이 필요할까요?
저는 서점을 시작할 때도 리스크가 큰 금액은 절대 투자
안 하려고 한 이유가 여러 가지 면에서 사업을 하다가 안
돼도 툭툭 털고 일어설 수 있어야 하거든요. 그것 때문에

너무 마음앓이를 하고 싶지 않았어요. 아, 내가 이 정도의
액수면 수업료로 내기에 충분하다 싶을 정도만 하는 거죠.
모든 일에는 경험이라는 배움치가 있거든요. 여행도
그렇고, 하다가 안 되면 그만큼 배움이 있겠다는 부분을
고려해야 해요. 리스크에 대해서는 절대 무리하면 안
되는 것 같아요. 그래서 삶에서 뭔가에 너무 올인을 하는
게 조금 위험하다고 느껴요. 그렇다고 뭐 하나에 깊이
파고들지 말라는 건 아니에요. 꼭 내 목표치가 되어야지만
좋은 건 아니에요. 그게 안 돼서 이 일을 할 수 있었을
수도 있죠. 하다가 실마리가 안 풀리고 뜻대로 안 된다고
너무 실망에 빠질 필요는 없는 것 같아요. 긴 인생이라는
측면에서 봐야죠.

7 서점을 운영하면서 디자인 일까지 하신 이유는
어떤 건가요?

서점을 하다 보니 적자가 좀 심했어요. 그러다 보니
장기전으로 들어갈 수밖에 없었죠. 근데 제가 매달
리스크를 감내해야 하는 액수가 꽤 크더라고요. 어떤
비즈니스가 제자리를 찾기에는 시간이 걸리는 법인데,
최소 1년 이상이 걸릴 것 같아 클라이언트 잡을 하면서
그 부분을 보정했어요. 그래서 지금 땡스북스라는
이름으로 스토어만 하는 게 아니라 북디자인과 브랜딩
프로젝트도 같이 하고 있어요. 이대 앞에 있는 호원당이라는
떡집 리뉴얼도 진행했는데, 그런 일들이 다 땡스북스를
기반으로 생겨난 일들이죠. 사실 스토어를 처음 열 때는
염두에 두지 못했던 부분들이에요. 내가 미루어 짐작하지
못한 많은 일들도 내가 용기를 내는 순간 생각지도 못한
길들이 열립니다.

『A210』
홍익대학교 미술대학
섬유미술과 소식지
1991

1

『홍익미술 15호』
홍익대학교 미술대학
섬유미술과 소식지
1994

2

『행복이가득한집』
1994

3

『QuarkXpress 3.3』
1994 (왼)

『인디자인,
편집디자인』
2009 (오른)

『일러스트레이터,
그래픽디자인』
2011 (오른)

4·1 4·2

이기섭

identity

5

안은미
레인보우카페
공연 포스터
1997

6

진달래
대한민국
포스터
1998

중동 여행노트
1998-1999

7•1

여행 중 방문한
미술관, 박물관
팸플릿
1998-1999 (오른)

여행 중 구입한
사진책들
1998-1999 (아래)

7•2

7•3

이집트 카이로
기자 피라미드
1999

7•4

미래랩 브로슈어
1999

8•1

야후 상품 디자인
2000

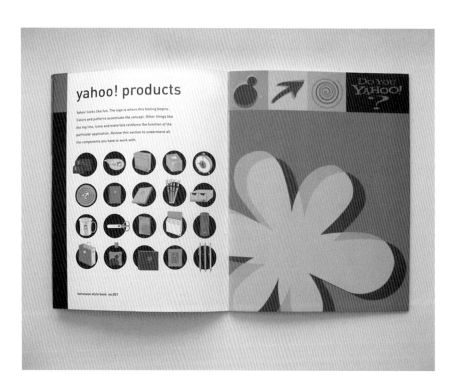

8•2

미래랩 브로슈어

눈디자인 웹사이트
2001

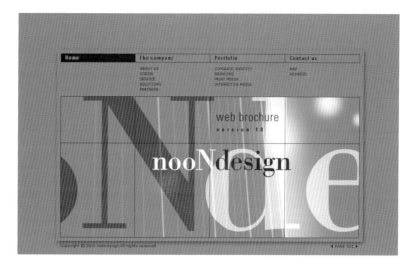

9•1

헤라 브랜딩
2003

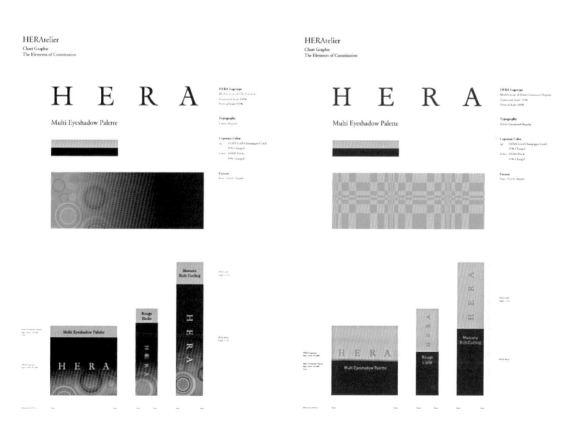

9•2

눈디자인 웹사이트

이기섭

identity

11

'마음이' 캐릭터
2003

12

「웃으면복이와요」
이기섭 개인전
2003

「미술관 봄 나들이 전」
2004 (왼)

「스마일서커스」
이기섭 개인전
2004 (오른)

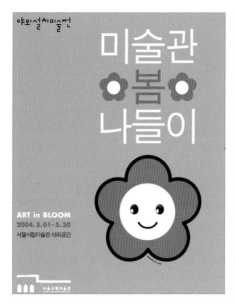

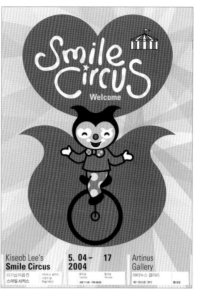

13

14

보령메디앙스
모자이크 그림 행사
2005

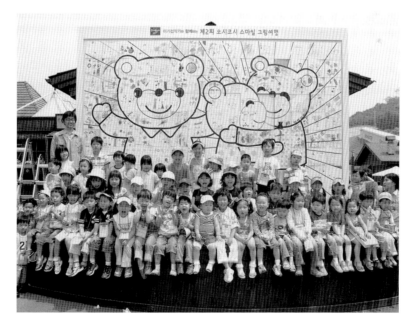

15

이기섭 —— identity

16•1

『스마일서커스』
그림책
2006

16•2

『LEMO』
그림책
2007

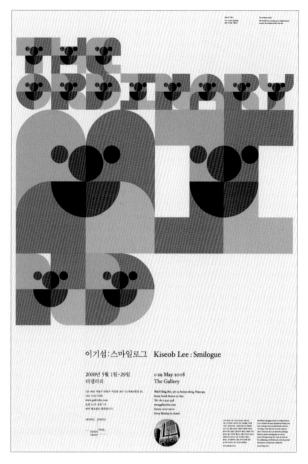

이기섭 : 스마일로그 Kiseob Lee : Smilogue

17

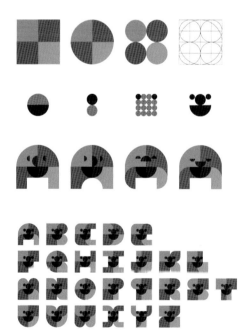

identity

더갤러리 브랜딩
2008

2009

04

더갤러리가
더 넓고
개성있는
복합문화공간으로
찾아옵니다.

3F
2F
1F
B1

The Gallery

white cube	cafe & art-shop	multi-cube	open-air cube
B1	**1F**	**2F**	**3F**

white cube
작품을 깊이 있게
만날 수 있는
품격 있고, 심플한
전시 공간입니다

cafe & art-shop
향기로운 음료와
디자인 소품·책을
즐길 수 있는
오감 문화공간입니다

multi-cube
전시, 파티, 세미나 등
다양한 활용이
가능한 가변적인
전시 공간입니다.

open-air cube
실내와 야외의
장점을 고루 갖춘
도심 속 휴식처
오픈 테라스입니다

18•1

18·2

이기섭

identity

20·1

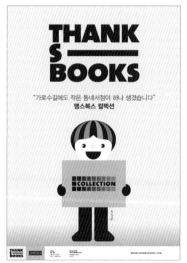

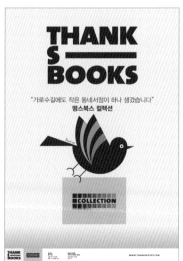

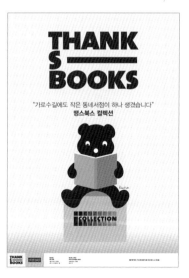

20·2

이기섭 ~~~~ identity

땡스북스 내부 모습

21·1

'금주의 책' 섹션

21·2

땡스북스 내부 모습

'이달의 전시' 섹션

21•3

신간, 스테디셀러,
잘 알려지지
않은 책이 고루
배치된 진열대의
모습

21•4

『에드워드 사이드
전집 시리즈』 북디자인
2012

이기섭

identity

호원당 브랜딩
2011

이기섭

identity

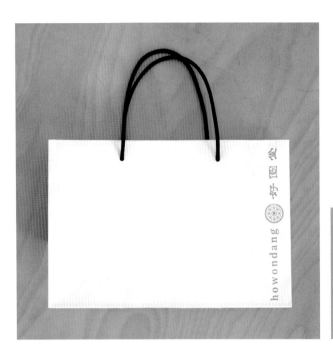

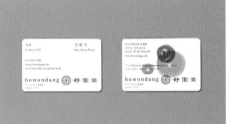

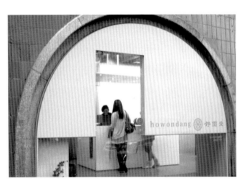

오 진 경

2012. 5. 30

홍익대 시각디자인과와 동대학원을 졸업했다. 광고대행사에 잠시 적을 두었다가, 이후 문화동네에서 디자인 팀장을 지냈다. 2008년 한국출판인회의가 선정한 '올해의 북디자이너상'을 수상했다. 주요 북디자인한 책으로는 『연금술사』, 『7년의 밤』, 『촉산』, 『거문사낭군』, 『즐거운 나의 집』, 『공중그네』, 『우리들이 행복한 시간』, 『박원서 전집』, 『황석영 등단 50주년 기념관 향비 장비 전집』 등이 있다.

현대적 의미의 북디자이너가 없던 시절에도 책은 만들어졌고, 지금도 디자이너 없이 책은 만들 수 있습니다. 그렇다면 제가 작업했던 모든 책들이 북디자인의 효과를 봤을까요? 작업하면서 디자이너로써 제가 고민했던 부분들을 지금부터 말씀드리겠습니다.

1-24.

1

2001년도에 작업한 표지입니다. 문학동네에서 나온 책인데 좋아하는
작업 중 하나예요. 출판사에서 디자이너로 일하다 보면 원하는 대로 디자인할 기회가
굉장히 드물어요. 그런데 가끔씩 책, 내용, 장르 상관없이 내가 하고 싶었던 디자인을
실현해 볼 기회가 생겨요. 그게 바로 상대적으로 판매가 덜 중요한 젊은 작가들의
소설집이었어요. 예전부터 소설에 ◆탈네모꼴 글자를 꼭 써보고 싶었는데, 그런
제 사심을 실현시킨 책이지요. 지금은 소설 분야에서 흔한 디자인일 수 있는데,
당시에는 싫어하거나 불편해하는 사람이 많았습니다.

2

이신조 선생님의 소설집이에요. 데뷔한 지 얼마 안 된 신인작가였습니다.
이 책을 작업할 당시만 해도 소설 표지를 위해 일러스트를 발주하는 일은 상당히
드문 일이었어요. 그림이 필요하다면 미술을 전공한 디자이너가 직접 그려야 한다는
생각이 당시 출판사의 일반적 인식이었어요. 이 책을 디자인할 때는 일러스트를 좀
가볍게 쓰고 싶었어요. 당연하게도 이 일러스트는 발주한 게 아니라 제가 마우스로
머리카락 하나하나 그린 거예요. 역시 판매에 대한 기대가 적었던 책이어서 가능했던
작업이지요. 요즘엔 회화작품이 아닌 일러스트를 소설 표지에 쓰는 게 흔하지만
당시에는 편집자들이 좀 불편해했어요. 소설 전체의 내용이 일러스트 하나로 뭔가
'한정'이 된다고 느꼈던 것 같아요. 반면에 디자이너는 여러 선택들 중에서 한 가지로
'상징'하는 거라고 생각하거든요. 이 차이가 굉장히 커요.

◆　　탈네모꼴 글자
　　　기존의 한글 활자꼴을 변형한 형태로 네모꼴에서 벗어난 글자어를 말한다.

3

새로운 일러스트를 소설 작업에 활용하고 싶은 마음에 이런 시도도 해 봤습니다. 이 그림은 이 책을 위해 작업된 일러스트가 아니에요. 얼마 전에 「이끼」라는 유명한 영화가 있었죠. 그 원작 만화를 그리신 윤태호 작가님의 작업입니다. 그분의 다른 작품에 있던 한 컷 중에 일부분을 응용한 거예요. 이 그림으로 디자인을 해서 출판사에 오케이를 받았습니다. 그런 다음에 작가님께 연락드렸죠. 작가님의 반응은 '써도 되는데 그림을 망치지는 말아 달라'고 하셨어요. 이 책이 출간된 게 2004년쯤이었는데, 당시에는 만화 일러스트를 문학작품에 쓴다는 것 자체가 엄청난 설득이 필요한 일이었어요.

4

『800 TWO LAP RUNNERS』란 소설입니다. 800미터 계주자에 관한 이야기예요. 편집장을 설득해 책 제목을 이렇게 디자인했어요. 독자들이 볼 때 대체 제목이 어디 있는지 읽지 못해 물어보거나, 서점에서도 MD분들이 책의 제목을 몰라 찾기 힘들었다던 디자인이죠. 그렇지만 책을 만든 편집장과 저는 굉장히 좋아했어요. 성공적인 예는 아니었습니다. 제가 광고사에 있다가 출판 쪽으로 처음 들어왔을 때, 책들의 인상이 너무 진지하다 못해 엄숙하다고 느꼈어요. 그래서 틈만 나면, 일러스트든 타이포의 형태든 조금씩 다른 시도를 하려고 노력했던 것 같아요. 작업보다 설득하는 데 더 많은 에너지를 쏟아서 얻은 결과물이지요.

5

이 책도 2000년도 초반에 작업했어요.[5·1] 지금은 흔히 볼 수 있는
캘리그래피. 요즘엔 서점에 가면 이런 책들이 너무 많아 시끄러울 지경인데, 거기에
저도 일조한 게 아닌가 하는 생각이 드네요. 당시에는 이 디자인에 대해 유치원생이
보는 책이냐? 라는 반응부터 그림책일 것 같다 등 말이 많았어요. 하지만 불안한
시선들은 책이 잘 팔리는 순간 다 사라지죠. 그렇기 때문에 많이 찍는 책의 경우
완성도 높은 새로운 시도들을 해야 하는 것 아닌가 생각해요. 물론 훨씬 힘들겠지만요.
많이 팔려야 하는 책일수록 출판사에서는 안정된 방식을 선호하니까요. 스테이플러를
사용하기도 하고,[5·2] 나무젓가락으로 글자를 쓰기도 합니다. 제목 타이포그래피를
이렇게도 저렇게도 해 봐요.[5·3] 어떻게 하면 진지함을 덜어낼 수 있을까. 책이 좀 더
명랑해질 순 없을까. 당시에는 오로지 이것만 고민했던 것 같아요.
책을 디자인하는 과정은 크게 세 가지로 나눌 수 있는데, 표지만 하는 경우, 본문
포맷과 표지만 하는 경우, 그리고 본문 전체를 다 하는 경우가 있어요. 소설의 경우는
표지만 하는 경우나 본문 포맷을 잡아주고 표지를 하는 경우가 가장 많아요.

6

최갑수 씨의 포토에세이입니다. 이 책의 경우는 다른 책들과 달리 글과
사진을 분리했어요. 대개는 텍스트 흐름 속에 사진을 배치하지요. 이 책의 저자가
시인인데, 사진만 놓고 본다면 그다지 매력있는 이미지들은 아니었습니다. 그래서
고민하다가 생각해낸 방법이 소제목을 글 앞에 두는 것이 아니라 사진에 두는
거였어요. 사진의 느낌이 완전히 달라지더라고요. 생생함을 살리기 위해 원래 원고에
없던 '카메라 노트'도 만들어 넣었습니다. 모든 컷들을 슬라이드 마운트에 합성을
했고. 저자분께 추가 원고도 부탁드렸습니다. 전체 구성에 많이 관여한 책이지요.
실제로 이 책은 온라인보다 오프라인 서점에서의 판매량이 월등히 많았습니다.
저자분의 협조도 컸습니다. 예를 들어 본문에서 들여쓰기를 하지 않는 것도 동의해
주셨죠. 지금 돌아봐도 기분 좋은 작업이에요.

7

『즐거운 나의 집』은 재미있는 에피소드가 있어요. 사실 표지 일러스트가 이 책을 위해 발주한 게 아니었어요. 제가 아는 후배의 낙서장에 있는 그림이었어요. 그런데 편집자들이 이 말풍선 안에 소설의 내용을 발췌해 넣자는 아이디어를 냈어요. 원래 적혀 있던 "야야야", "용용용", "바보" "닥쳐라?" 등의 내용을 지우고 말이에요. 표지에서 책을 설명하고 싶은 욕구가 큰 편집자와 설명보다는 느낌을 어떻게 전달할 수 있을지 고민하는 디자이너, 이 둘 사이의 갈등에서 제가 이겼습니다.

8

『우리는 사랑일까』의 개정판입니다. 초판과 개정판 모두 제가 작업했어요. 출판사에서는 재계약으로 인한 개정판이 나오기 전에도 표지를 다시 바꾸고 싶어했습니다. 저는 계속 반대했어요. 출판사 입장에서는 기존 표지가 좀 더 대중적으로 바뀌면 책이 더 잘나가지 않을까 하는 기대에서 그런 것인데 제 의견은 달랐어요. 명분없이 표지가 바뀌면 책의 신뢰가 떨어진다고 생각했거든요. 오랜 실랑이 끝에 결국 재계약을 할 시점이 왔고, 그것을 명분삼아 판형과 제본 형태를 바꾸어서 재출간을 한 경우입니다. 대부분 출판사에서는 기대만큼 책이 안 나가면 표지 때문이 아닐까 하고 디자인을 바꿀 생각부터 합니다. 씁쓸한 부분이지만 그만큼 표지 디자인이 책의 생명력을 좌우할 수 있다는 방증이기도 하겠죠.

9

故 노무현 전 대통령의 사진집입니다. 아쉬움이 많이 남는 작업이에요.
총 4만 컷의 사진을 일일이 열어보느라 일정이 빠듯하기도 했지만, 어떤 사진을 넣고
뺄 것인가를 두고 너무 오랜 시간 편집, 그리고 관계자들과 실랑이를 벌였거든요.
참고 자료로 받았던 고 노대통령의 생생한 어록들을 넣느냐 마느냐를 가지고도
마지막까지 의견 충돌이 있었습니다. 반대하시는 분의 의견은 왜 사진집에 텍스트가
들어가느냐였어요. 반대로 저는 사진에 사연들이 더해지면 더 풍부한 교감이 일어날
것이고, 사진집에 텍스트가 들어가면 안 된다는 생각은 고정관념이라고 주장하며
맞섰어요. 그러다 결국 디자인 작업할 시간을 확보하지 못한 겁니다. 전체 구성과
사진의 흐름에 공을 들인데 반해 디자인이 별로인 책이 나와버렸어요. 일정 관리
실패의 대표적인 경우입니다.

10

원래 하드커버는 『캠브리지 중국사』와 같은 학술서에 적합한 장정
형태입니다. 무거우니 들고 다니기엔 힘들고 잠자리에서 들고 보기에도 무겁고,
책상위에 펼쳐서 공부할 때 보는 책이지요. 대신에 오래 보관하며 천천히 볼수 있는
책의 형태기도 해요. 그런데 2000년대 중반부턴가 일본 소설들이 하드커버로 많이
나왔어요. 굳이 하드커버로 제작하지 않아도 되는 책인데 말이죠. 아마도 '책'이라는
아우라를 즐길 수있도록 독자들의 허영을 자극한 면이 있지 않나 생각합니다.

저는 면지를 굉장히 중요하게 생각합니다. 책의 대부분은 많은 양의
텍스트로 이루어져 있습니다. 반면 표지는 본문과 비교하자면 시각적으로
화려합니다. 독자가 텍스트에 몰입하기 위해서는 저자의 첫 문장을 만나기 전까지,
그러니까 표지에서 본문에 이르는 과정들에 세심한 배려의 장치가 필요합니다.
그 대표적인 존재가 면지입니다. 보이는 시각체계로 이루어진 표지와 읽는 체계인
본문 사이에 완충지대 같은 공간이죠. 한번 쉬어주거나 아무말 없음의 침묵의
공간과도 같아요.

자, 지금까지 작업한 책들을 쭉 보여 드렸어요. 제가 작업하는
북디자인의 첫 시작은 '태도'를 정하는 문제입니다. 말하고자 하는 무엇인가가
있는데 그것을 '어떤 태도'로 말할 것인가를 고민하는 거죠. 저의 작업 태도는
두가지로 요약할 수 있어요. 배우 혹은 발표자입니다. 감정을 실어서 무언가를
전달하고자 하는 배우이거나(주로 문학에서 그렇죠), 혹은 무엇인가를 젠틀하고
자상한 태도로 소개하는 발표자. 이 두 가지 중 어떤 디자인 태도를 가지고 책을
만들 것인가를 가장 먼저, 그리고 가장 중요하게 생각하고 있습니다. 처음부터
이런 생각을 한 건 아니였어요. 사실 작업하고 나면 왜 이렇게 했을까, 좋긴 좋은데
왜 이걸 좋다고 해야 할까. 작업하는 과정에서도 이 서체를 어떻게 쓸까, 크기를
이렇게 할까, 좀 더 늘릴까, 이 컬러를 쓸까 끊임없이 고민해요. 디자인이라는 것이
이렇게 수많은 미적 판단들이 연속되는 시간이죠. 그 상황에서 판단의 근거가
무엇일까를 곰곰이 생각해 보면 처음 정했던 '어떤 태도로 얘기할 것인가'의
문제였던것 같습니다.

13

인문철학서의 디자인은 실제로 판매에 영향을 크게 끼치지 않는다고들
하지요. 분명한 목적으로 구입하는 책이잖아요. 그게 지식이든 지혜든 구체적으로
얻고자 하는 것이 있지요. 그런데 문학은 그게 없어요. 실리적인 목적으로 독서가
시작되지 않습니다. 문학을 제외한 책들은 전달하고자 하는 메시지가 상대적으로
분명합니다. 그게 제목에서 표현되기도 하고, 저자 이름만으로 표현되기도 하죠.
그래서 인문서적의 디자인을 그다지 신경 쓰지 않는 분위기였어요. 디자인이 책의
'품위' 혹은 '격'만 갖춰주면 된다고 생각한 것 같습니다. 그러다 보니 책이 말하는 세계는
2020년인데 정작 책을 만드는 태도나 디자인의 표현은 1980년대에 머무르고 있었죠.
책의 완결성이 없습니다. 그런데 최근 이 분야에서도 내용과 표현의 간극이 점점
좁혀지고 있다고 느껴요. 『아케이드 프로젝트』라는 ◆빌터 벤야민(Walter Benjamin)
시리즈예요. 출간된 책을 디자인을 다시 해서 네 권으로 분권해서 재출간했더니
판매량이 훌쩍 늘었습니다. 바뀐 건 디자인밖에 없는데 말입니다.

14

세계문학 시리즈예요. 사실 북디자이너로서는 꿈의 프로젝트 중 하나입니다.
타이포만으로 작업했기 때문입니다. 이 작업은 ✚헬무트 슈미트(Helmut Schmid)의
✖『타이포그래피 투데이』(Typography Today)한국판에 소개되기도 했습니다. 그때
선배 한 분이 그러시더군요. 작업보다도 설득을 어떻게 했는지가 놀랍다고요.
이 책의 시리즈 이름이 『고려대학교 세계문학전집』인데요, 표지가 모던한 대신
반양장 속커버에 클래식한 분위기를 숨겨 두었어요. 어쩌다 책 커버를 벗겨 보시면
다들 깜짝 놀라실 거예요. 숨겨둔 선물 같은 기분이랄까요.

◆　발터 벤야민
　　독일의 문학평론가이자 철학자. 유물론에 형이상학적 요소를 결합시키는 등
　　마르크스주의에 몰두하였다. 대표작으로 『역사철학의 테제』, 『기술복제 시대의
　　예술작품』, 『역사의 개념에 대해서』 등이 있다.

✚　헬무트 슈미트
　　오스트리아 출신의 세계적인 디자이너. 스위스 바젤디자인학교에서 공부했고, 독일,
　　스웨덴, 캐나다 등지에서 일했다. 현재는 일본에서 타이포그래피 관련 일을 하고 있다.

✖　타이포그래피 투데이
　　1980년에 출간됐다가 꽤 오랫동안 절판되었다. 2002년 『아이디어』 매거진 편집장의
　　제안으로 개정판이 나오면서 초판에서 볼 수 없었던 작품들이 추가됐다. 한국어판에는
　　한국 디자이너들(박우혁, 김두섭, 오진경 등)의 작품 등이 추가됐다.

올 초에 작업한 『박완서 장편소설 전집』입니다. 사실 작업하기 가장
힘든 게 국내 소설 시리즈예요. 그나마 세계문학은 좀 만만한 부분이 있어요. 이미
그 내용이 그림책으로든 영화로든 다른 여러 장르에 의해 이미 형성된 이미지가
있으니까요. 대신 그 이미지에 조금만 벗어난다 싶으면 사람들에게 불편한 감정이
생겨요. 그래서 최대한 표현을 절제하면 됩니다.
이 책 같은 경우는 국내 소설인 데다 시리즈였어요. 전집의 느낌은 물론 개별적인
단행본의 느낌도 필요했어요. 이미지를 찾는게 가장 쉬운 방법일 수도 있지만,
박완서 선생님의 문학과 격을 같이 하는 그림이나 사진을 찾아 섭외할 시간도 부족한
데다 출판사에서도 비용 면에서 부담스러워했어요. 그래서 다른 해결 방법을 찾아
달라는 부탁을 받았습니다. 이것이 제가 생각한 해결 방식입니다. 그림이면서 동시에
글자인 이미지를 제목으로 하는 방법이죠. 자칫 차가워 보일 수 있는 직선 글자에
질감으로 온기를 더했습니다. 돌이켜보면 박완서 문학을 좋아하는 기존 독자들을
의식하고 존중해야 하면서 동시에 박완서 문학의 세계를 아직 만나지 못한 미래의
독자들까지 염두해야 하는 책임이 상당히 무거웠던 기억이 납니다.

16

북디자인 작업을 시작할 때 주어지는 재료는 간단합니다. 제목, 저자 이름,
옮긴이 이름, 출판사 이름, 끝. 그다음 주어지는 게 바로 원고입니다. 이 원고 뭉치를
가지고 책을 만드는 거예요. 주어진 원고 뭉치를 읽습니다. 북디자이너의 독서는
마음 편한 독서가 아니라 머릿속에 뭔가를 계속 그리면서 하는 독서여야 해요. 사실
그것은 '독서'가 아닙니다. 엄밀히 말하면 책으로 만들기 전 상황이니까. '원고'를
읽는다는 표현이 정확한 것이겠지요. 책이 되기 전 원고를 읽은 저의 독서의 경험과
책을 읽은 독자의 경험은 같은 것일까요?

17

책이 완성되기 위한 요소들을 내부 구조와 외부 구조로 나누어 보았습니다. 앞에서 보았던 책의 구조에서 제목이 한 번 더 언급되는 페이지가 두장이 있지요. 이것에 관한 역사는 이러합니다. 인쇄가 끝나고 책을 묶기 위해 넘길 때, 이 인쇄물이 무엇인지를 제본가가 알아볼 수 있도록 맨 윗장에 적어 놓아요. 까막눈의 제본가도 있으니까 글 대신 그림을 그려 놓기도 하고요. 그런데 실수로 그게 제본되어 들어간 거에요. 그런데 책이 나오고 보니 괜찮았어요. 그러면서 차츰 고정적으로 자리잡은 공간이 타이틀과 서브타이틀 페이지입니다. 정병규 선생님께 들은 얘기예요. 원고는 책이 아니죠. 일반적으로 책을 읽다는 것은 텍스트를 읽는다고 생각합니다. 제가 처음 받은 원고는 바로 읽습니다. 블로그의 글도 기사도 그냥 읽습니다. 책은 먼저 보고, 읽지요. 먼저 봅니다. 책의 표지 부분을 눈감고 넘긴 나음 책의 첫 문장을 읽는 독자는 없을 겁니다.

18

파라텍스트(Paratext)라는 개념이 있습니다. ◆제라르 주네트(Gérard Genette)라는 프랑스 구조주의 비평가의 주장입니다. 전적으로 동의합니다. "책은 텍스트와 파라텍스트가 더해져서 완성된다." 파라텍스트는 '텍스트의 맥락을 결정지으면서 책이 완성되는 필수적 요소들'이라고 정리할 수 있어요. 그 요소들을 보면, '제목, 저자 이름, 옮긴이, 출판사 로고, 차례, 헌사, 각주, 참고문헌, 찾아보기' 등과 같은 언어적 형태의 텍스트와 '판형, 포맷, 일러스트, 사진, 타이포그래피, 레이아웃' 등과 같은 비언어적 텍스트를 모두 포함한 개념입니다. 북디자인은 이 모든 걸 엮는 일이에요. 정리하자면 저자가 쓴 원고(텍스트)에 파라텍스트가 더해져 책이 완성되는 겁니다. 텍스트를 우위에 두는 관점에서 책의 본질은 텍스트라고 한다면 북디자인은 파라텍스트성을 띠지요.

◆　제라르 주네트
　　프랑스 파리 출생의 문학이론자. 문학 이론과 기호학 분야에서 독보적인 명성을
　　얻었으며, 롤랑바르트의 영향을 받아 구조주의 문학 이론 수립에 기여했다. 시학에
　　관한 논문들을 『문체』라는 3권의 책으로 엮었다.

파라텍스트는 페리텍스트(Peritext)와 에피텍스트(Epitext)로
구분합니다. 책의 내부 공간에서 일어나는 메시지는 페리텍스트, 외부 공간에서
일어나는 메시지는 에피텍스트입니다. 구체적으로 말하자면, 페리텍스트는 표지에
들어간 그림, 제목 타이포그래피의 뉘앙스, 책등, 표지 바탕색, 면지와 차례, 뒤에
붙은 평론가의 서평까지……. 책 내부에서 발생되는 저자의 원고 이외의 요소들
모두 를 포함합니다. 그리고 에피텍스트는 책을 원작으로 한 영화나 뮤지컬, 지하철
광고나 신문 서평, 블로그 글까지 책이라는 공간 밖에서 일어나는 책과 관련한 모든
사건들을 의미합니다. 우리의 독서 경험에 영향을 주는 모든 요소들이자 독서라는
사건이 시작되는 지점이기도 하지요.
파라텍스트는 2000년대 초반부터 '파라텍스트의 미학'으로 주목받기 시작했어요.
일본을 파라텍스트의 천국이라고 이야기해요. 예를 들어 일본의 양갱을 사면,
정교하고 얇은 포장지가 겹겹이 있고, 행여나 찢어질까 조심스레 그것을 벗기면 또
그 안에 하이쿠 한 줄……. 그 시 구절을 읽은 다음 먹는 양갱은 그냥 양갱과 같은
맛이겠는가 다른 맛이겠는가, 라는 누군가의 설명이 가장 적절한 비유가 아닐까
생각합니다. 어느 것이 더 좋다 라는 것은 아닙니다. 이 둘은 분명 '다르다'라는
겁니다. 제라르 주네트는 이런 설명을 합니다. ◆마르셀 프루스트(Marcel Proust)의
아버지가 유대인이었으며, 그 자신은 동성애자였다는 정보를 책의 날개에서 읽고
작품을 읽은 경우는 그렇지 않은 경우, 이 둘의 독서의 감흥이 다르다는 겁니다.
이렇듯 텍스트의 읽힘에 영향을 주는 것들이 파라텍스트입니다. 책 바깥에서
일어나는 사건들, 책 광고나 서평을 먼저 본 뒤에 독서가 시작될 수 있고요. 표지가
좋아서 시작될 수도 있지요. 책의 크기가 너무 맘에 들어 소유하고 싶을 수도
있습니다. 독서의 시작과 경험은 이 모든 것의 총체입니다. 그러니까 책의 경험이란
것은 저자가 만든 순수한 텍스트 자체만으로 이루어져 있지 않습니다. 디자이너의
조형 감각에서 나온 적당한 입체 사각형의 크기, 표지 타이포그래피의 감성, 표현된
태도 등으로 인해 이미 형성된 시각적 프레임 속에서 독서가 시작됩니다.

◆　　마르셀 프루스트
『잃어버린 시간을 찾아서』로 유명한 프랑스 소설가. 『잃어버린 시간을 찾아서』의 제2권
『꽃피는 아가씨들의 그늘에』로 공쿠르상을 수상했다.

오진경

paratext

띠지 band

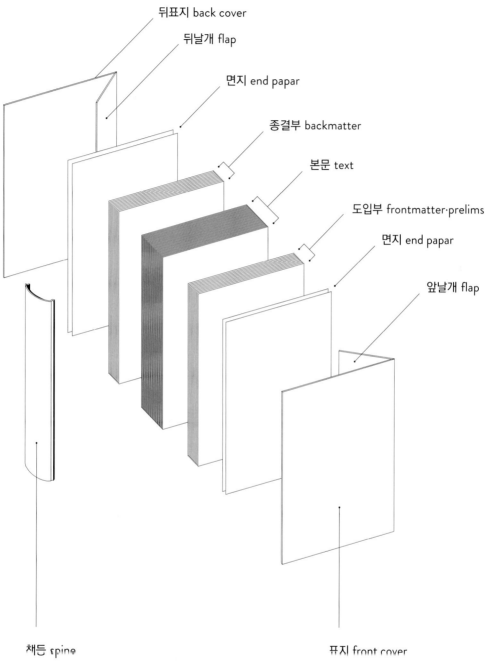

뒤표지 back cover

뒤날개 flap

면지 end papar

종결부 backmatter

본문 text

도입부 frontmatter·prelims

면지 end papar

앞날개 flap

책등 spine

표지 front cover

책의 구조

오진경

paratext

book

book design

내부구조 · 외부구조

paratext · text

binding · printing · paper

양장 · 무선

표지 인쇄 · 본문 인쇄 · 가공

표지 cover · 본문 · 띠지 band · 면지 end paper

양장 hardback · 무선 paperback

재킷 jacket · 표지 cover

peritext · epitext

the public epitext · the private epitext

포맷 format

표지 cover

띠지 band · 면지 end paper

판형 book size

판면 document format

· 글자공간+여백 type area+margin
· 쪽 번호 verso lecto
· 각주 footnote
· t

표지 front cover

· 제목
· 저자+역자
· 사진/그림
· 출판사 로고
· t

앞날개 flap

· 저자소개
· 역자소개
· 사진/그림ⓒ
· 디자인ⓒ
· 책소개
· t

책등 spine

· 제목
· 저자+역자
· 사진/그림
· 출판사 로고
· t

뒤날개 flap

· 책소개
· 광고

뒤표지 back cover

· 책소개
· 추천사, 서평
· 바코드
· 가격
· t

문안 copy

저자사진
사진/그림
출판사로고
t

도입부
frontmatter·prelims

종결부
backmatter

속표지
title

반표지
half title

판권
copyright

헌사
dedication

서문
preface
foreword

차례
contents

장표지
2nd half title

부록
appendix

주
note

참고문헌
bibliography

찾아보기
index

제목
t

제목
저자
출판사로고
t

국내ⓒ
해외ⓒ
그림ⓒ
간기
colophone
t

글
t

글
t

장
chapter
부
part
그림
t

제목
t

글
t

글
t

글
t

글
t

* t = typography (타이포그래피)

20

지금부터는 최근에 작업한 것들 중 기억나는 몇 가지를 보여드리겠습니다.
각각 『나체의 역사』 번역서[20·1]와 원서[20·2]예요. 원서 디자이너는 '나체의 역사' 중
'나체'에 초점을 맞췄고, 저 같은 경우는 '역사'에 맞춘 거예요. 무엇에 주목하는가에
따라 완전히 다른 책의 생명력을 갖습니다.

21

『문근영은 위험해』는 사실 이 표지보다 더 과격한 시안이 있었어요.
디자인을 재미있게 할 수 있는 제목이잖아요. 이 소설 내용이 온갖 서브컬쳐들의
집합체예요. 인터넷 폐인들, ◆히키코모리, ✚오타쿠에 SF까지……. 용어 설명도
많아요. 그래서 처음에는 편집자와 의논하면서 키치 쪽에 무게를 두고 진행하려
했어요. 그런데 그렇게 해서 나온 표지 시안을 저자가 불편해했어요. 두 번째는
공상과학 느낌으로 했는데, 그건 더 불편하다고 해서 지금 이 표지로 다시 돌아왔죠.
많이 아쉬운 책이에요.

22

김훈 장편소설 『흑산』입니다. 김훈 선생님이 표지가 정말 마음에 든다고
하신 인터뷰 기사를 편집자가 보내왔더라고요. 저는 책이 나오고 같이 책을 만든
편집자가 좋아할때 가장 기쁘고, 두 번째로 저자분이 만족할 때 기쁩니다. 독자의
반응까지 갈 것도 없이 이 분들이 좋아할 때 보람있고 행복해요. 사실 이런 디자인도
출판사에서 신뢰해 주지 않으면 결정하기 힘든 디자인이에요. 디자인을 아무것도
안 했네 라는 반응도 많았거든요.

◆　히키코모리
　　집안에만 틀어박혀 사는 은둔형 외톨이를 일컫는 신조어.

✚　오타쿠
　　특정 취미에 몰두하는 사람을 뜻한다. 초기에는 '특정 취미에 깊은 관심이 있으나
　　다른 분야의 지식이 부족하고 사교성이 결여된 인물'이라는 부정적인 의미로 쓰였다.
　　1990년대 후반부터 의미가 확장돼 '단순 팬, 마니아 수준을 넘어선 특정 분야의
　　전문가'라는 긍정적 의미를 포괄하고 있다.

『세속적 영화, 세속적 비평』은 제가 좋아하는 책입니다.허문영 선생님의
평론집인데, 그 분이 『씨네21』 편집장이던 시절 저는 그 잡지 팬이었습니다. 그리고
이 작업을 할 당시에 대학원 수업을 통해 헬무트 선생님과 인연이 생겼을 때이기도
했습니다. 이 책이 출간되고 출판을 기념하는 자리가 있었어요. 제가 조금 늦게
도착했는데, 거기에 모인 저자분의 지인분들께서 이 표지에 쓰인 사진이 어떤 영화에
나온 장면인지 이야기를 나누고 계시더군요. 사실 사진 속 인물은 저예요. 옆에
있는 분은 헬무트 슈미트 선생님이시고요. 교토에 놀러갔을 때 후배가 뒤에서 찍은
거예요. 무언가 이야기가 있을 것 같은 작은 이미지를 찾다가 이 사진을 넣은 건데,
모두 영화 속의 한 장면인 줄 알더라고요. 결국 제게도 헬무트 슈미트 선생님에게도,
허문영 선생님에게도 의미 있게 남은 책입니다.

24

영화나 포스터나 뮤지컬이 아닌 '책'을 만드는 이유는 분명 '책의 효과'를
기대하기 때문입니다. 그러나 모든 책이 '책의 효과'를 보는 것은 아닌 것 같습니다.
마찬가지로 전문 디자이너가 참여한 책들이 모두 '북디자인 효과'를 보는 것도
아닌 것 같습니다. 지금까지 살펴본 책들이 모두 북디자인의 효과를 봤는지 그렇지
않은지는 저도 모르겠습니다. 다만 '엮어서 묶는 기록의 의미로서의 책'이라는
상투성은 넘어보고 싶었던 제 고민의 흔적들입니다. 이상입니다.

1 아까 보여주신 책 표지에 나비무늬 같은 게 반복적으로 들어가 있던데, 어떤 의미인가요?

작가정신에서 나온 일본 소설 시리즈인데, 작가가 다 달라요. 출판사 입장에서는 시리즈가 관리하기 편할 수 있겠지만, 개별로 스토리가 다른 소설을 시리즈로 묶는 건 아닌 것 같다는 생각이 들어서 출판사와 절충해 심볼 하나만 만들어 주기로 했어요. 일본 젊은 작가들의 소설을 상징할 수 있는 게 뭐가 있을까 고민하다가 나비를 넣은 건데, 많은 분들이 그 무늬로 기억을 하시더라고요.

2 하드커버로 만든 책을 겉표지와 속표지가 다른 책으로 느껴질 정도로 다르게 디자인을 하셨는데, 그렇게 하신 이유가 있나요?

저는 하드커버 책의 속커버 디자인을 할 때가 제일 재미있어요. 왜냐하면 문자가 없는 공간이거든요. 사실 표지는 할 말도 많고, 표현도 많지요. 속커버는 물건을 파는 출판인의 태도보다 저자와 책을 만든 사람들의 마음이나 공기를 좀 느낄 수 있는 공간이라고 생각해요. 책의 '격'을 가장 잘 드러낼 수 있는 공간이기도 하고요.

3 개인적인 취향으로 최근의 일본 소설의 표지 스타일을 별로 좋아하지 않는데요. 가벼운 일러스트 북디자인이 한국 책들에 만연해 있다는 느낌이 들어요. 너무 화려하고 많은 이야기를 전달하려는 것 같고. 외국 책의 느낌과 많이 달라요. 그 원인이 독자, 출판사, 편집자, 저자 또는 북디자이너 중 누구에게 있다고 보시나요?

제 책임이죠. 제가 일단 일조, 아니 몇 조를 한 것 같아요. 그런데 사실 그런 디자인이 소수일 때는 차별화가 되고, 양념 역할을 할 수가 있었는데, 주류가 되니까 오히려 책

자체가 시끄러워지는 결과를 낳은 것 같아요. 말씀하신 표현이 정확한데, 실제로는 디자이너가 이렇게 하고 싶어 한다기보다 출판사, 특히 마케터의 압력이 많이 작용했다고 봐야겠죠. 디자이너들은 이미 그게 유행이 끝났다고 느끼고 있어요. 하지만 수치화된 데이터를 다루는 마케터들은 무조건 검증된 걸 원해요. 이전에 이러이런 것들이 반응이 좋았더라. 그래서 앞으로도 이러이러한 방법을 했으면 좋겠다고 하는 거죠. 그런 제안들이 실제로 굉장히 많아요. 어떤 경우에는 제가 디자인한 표지인 줄도 모르고, 어느 출판사의 표지 디자인처럼 해 달라는 의뢰가 들어온 적도 있어요. 어쨌든 이걸 인위적으로 조절하기는 어렵고, 자연스럽게 이런 디자인이 사람들의 외면을 받지 않을까 싶어요. 한 번 눈이 높아지면 떨어지기가 힘들거든요. 그런 것들을 많이 보다 보니 눈이 높아져서 점점 더 좋은 걸 찾게 되는 거죠. 저는 사람들의 그런 취향을 믿는 편이에요.

4 지금 학교에서 학부 3학년들을 대상으로 편집디자인을 가르치고 계시는데요. 어떤 것들을 가르치시는지, 그리고 강의에 대한 학생들의 반응은 어떤가요?

편집디자인 강의를 하고 있는데, 학생들이 가장 어려워하는 과제 중 하나가 글쓰기예요. 다른 사람의 글에 감정을 싣기에는 아직 시간이 필요하기 때문에 먼저 자신이 쓴 글로 디자인을 하는 훈련을 하고 있어요. 예를 들면 이번 학기에 각자 자기 이름을 쓴 종이를 책상 위에 던져서, 각자 뽑은 사람을 인터뷰해서 디자인을 하도록 했어요. 그리고 그것에 대한 채점을 저와 인터뷰를 받은 사람이 반씩 했고요. 내 인터뷰를 정리한 것이 마음에 드는지 아닌지를 판단하는 거죠. 이렇게 자기 이야기를 하는 작업들이 상당히 재밌었던 것 같아요. 최근에는 개인 작업을 많이 안 하기는 하지만, 작업하는 것과 가르치는 것을 병행하기가 저는 굉장히 힘들었어요. 말로 뭔가를 설명하는 에너지와 언어적인 사고를 하지 않고 작업하는 에너지를 오가기가 정말 힘든데, 그런 면에서 김경선 선생님이 저는 정말 대단해 보여요. 학교에 몸을 담고 계시면서 작업도 훌륭하게 잘하시잖아요. 저는 30대를 시간이 어떻게 가는지도 모를 정도로 바쁘게 지냈죠.

요즘은 관심들이 많이 흩어져서 몰입을 하기가 굉장히
어려워요. 결국 작업이란 것이 무엇에 대해 내가 어떻게
생각하느냐의 문제가 아닐까라는 생각이 들고부터는
공부를 열심히 해야겠구나 하고 있습니다. 실제로 많은
작업들이 설명이 가능하거든요. 학생들이 과제 해 온
걸 보면 아, 이 친구의 아버님이 군인이신가? 이 친구가
교회를 다니나? 이런 게 다 보여요. 저도 제 작업에서 그런
것들이 드러나는 게 많이 보이니까 괜히 더 조심스럽고
뭣 모르고 하는 시절은 지났다는 생각이 들어요. 그리고
또 한 가지는 디자인은 힘이 굉장히 세다는 거에요.
그렇기 때문에 나의 행위가 어디에 강력한 힘을 실어 주는
것인지를 모르고 하는 것은 범죄라는 생각이 들어요.
특히 책에서는 그 힘이 더 세요. 그래서 원고를 계속
고르게 돼요. 디자인의 힘에 대해 지금 학생인 여러분들이
가장 많이 느끼겠지만, 저는 학생 때 그렇지 못했거든요.
오히려 시간이 지나면서 더 많이 느끼게 된 것 같아요.
정말 조심해서 칼 다루는 법을 제대로 배우지 않으면
사고를 칠 수도 있구나 라는 생각을 하는 거죠.

5 강의 중에 책 표지에 일러스트 같은 것을 넣는
것이 당시에 굉장히 실험적이었다고 하셨는데,
그런 시도를 하신 의도가 어떤 건가요? 단순히
흥미로 시작한 건지 아니면 독자들의 필요를
읽으신 건지?

특별한 계기라기보다 그냥 디자이너로써 좋아하는
스타일이 있잖아요. 제가 하고 싶었던 스타일이 있었고,
그걸 기회가 있을 때마다 실험했어요. 그 당시엔 그게
새로운 유행이 될지도 몰랐고, 어떤 의미가 있다는 생각도
전혀 안 했습니다. 다만, 그 당시 책들이 심하게 엄숙하고
진지해서 답답했습니다. 고정관념을 좀 깨고 싶었던 것
같습니다.

6 자신이 하려고 하는 일에 대해 반대되는 의견을
들으면, 저 같은 경우에는 약간 주춤하는
편인데요. 내 생각이 잘못된 건 아닌가 하고요.
그런 적은 없으신가요?

아니요, 많아요. 그리고 디자인을 하고 나면 누군가가

꼭 골라줬으면 좋겠어요. 고르지도 못하겠고, 판단도
못하겠는데 그 판단의 근거조차 만들기가 쉽지 않거든요.
그래서 제가 했던 방법 중의 하나가 작업하다 막히면
말로 일일이 다 설명을 해 보는 겁니다. 이건 왜 이렇게
해야 하고, 저건 왜 저런 색깔을 써야 하는지. 거기에 대해
설명할 수 없으면 다르게 했을 경우 뭐가 문제인지 계속
말로 해 보는 거죠. 제가 대화하고 설득해야 하는 분들이
편집자, 즉 말과 글에 능통한 분들이라 이렇게 할 수
밖에 없었던 것 같기도 합니다. 이렇게 하다 보면 당연히
판단도 결정도 빨라집니다. 물론 '확신'이 어쩌다 가끔
운 좋게 들기도 합니다만, 그보다 요즘은 제 판단에 대한
'책임'을 더 무겁게 느낍니다.

오진경

paratext

1

『장원의 심부름꾼 소년』
백민석, 문학동네
2001

2

『나의 검정 그물 스타킹』
이신조, 문학동네
2001

『나는 공부를 못해』
야마다 에이미 저·
양억관 역, 작가정신
2004

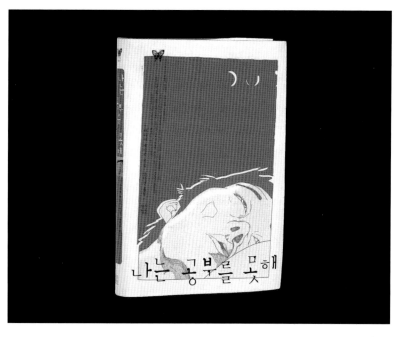

3

『800 TWO LAP RUNNERS』
가와시마 마코토 저·
양억관 역, 작가정신
2005

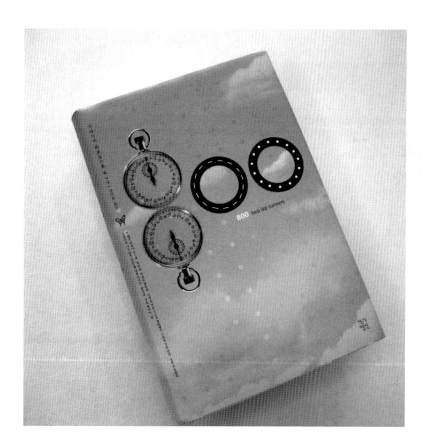

4

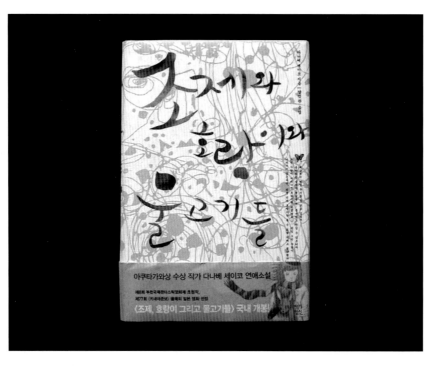

『조제와 호랑이와 물고기들』
다나베 세이코 저·
양억관 역, 작가정신
2004

5·1

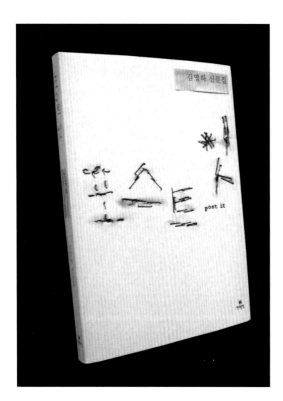

『포스트 잇』
김영하,
현대문학
2002

5·2

『LAST』
이시다 이라 저 · 양억관 역,
작가정신
2004

5·3

『은하수를 여행하는
히치하이커를 위한
안내서(합본)』
더글러스 애덤스 저 ·
김선형, 권진아 공역,
책세상
2005

5·3

『당분간은 나를 위해서만』
최갑수, 예담
2007

어진경

paratext

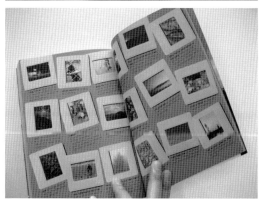

『즐거운 나의 집』
공지영, 푸른숲
2007

어진경

paratext

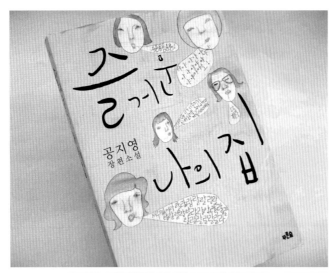

『우리는 사랑일까』
알랭 드 보통 저·
공경희 역, 은행나무
2011

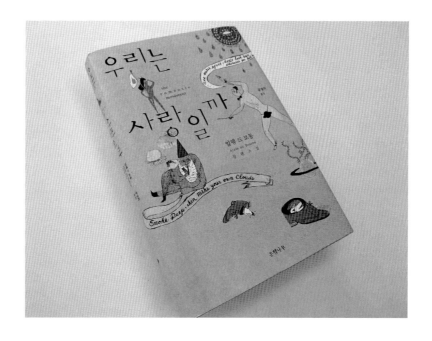

『사람사는 세상』
(제 16대 노무현
대통령 사진집)
노무현재단, 학고재
2009

어진경

paratext

『캠브리지 중국사 11』
존 K. 페어뱅크, 류광징 편·
김한식, 김종건 등 역,
새물결
2007

타이포그래피 배드고 '09.

150 / 151

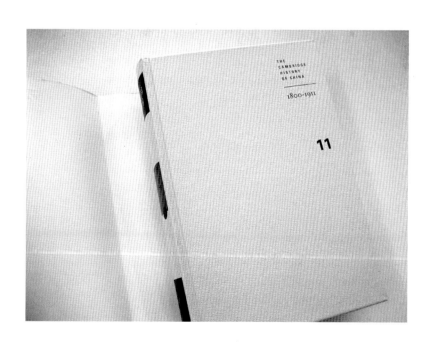

『캠브리지 중국사 11』
존 K. 페어뱅크, 류광징 편·
김한식, 김종건 등 역,
새물결

오진경

paratext

『아름다운 아이』
이시다 이라 저·
양억관 역, 작가정신
2005

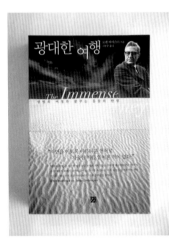

『광대한 여행』
로렌 아이슬리 저·
김현구 역, 강
2005

『나마스테』
박범신 저,
한겨레신문사
2005

『아름다운 아이』
이시다 이라 저·
양억관 역, 작가정신

『지문사냥꾼』
이적, 웅진지식하우스
2005

『퍼레이드』
요시다 슈이치 지·
권남희 역, 은행나무
2005

오진경

~~~~~~~~~

paratext

『아케이드 프로젝트』
발터 벤야민 저·
조형준 역, 새물결
2008

13

『고려대학교
청소년문학시리즈』
고려대학교출판부
2008 - 2010

14

『박완서 소설전집 결정판』
박완서, 세계사
2012

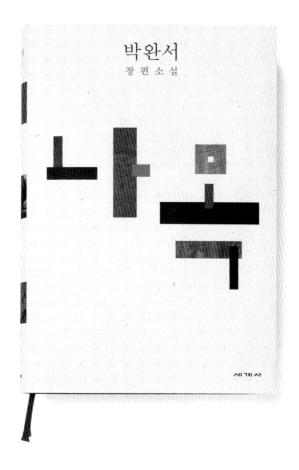

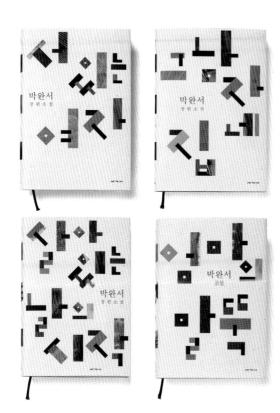

『박완서 소설전집 결정판』
박완서, 세계사

오진경

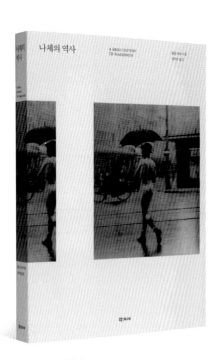

20·1

paratext

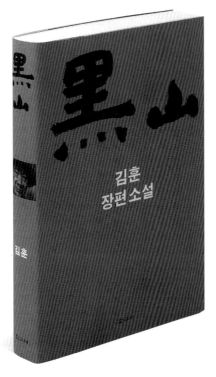

22

20·2

『나체의 역사』
필립 카곰 저·
정주연 역, 학고재
2012 (왼)

『A Brief History of
Nakedness』
Philip Carr-Gomm,
Reaktion Books
2010 (오른)

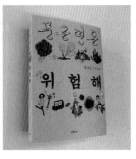

21

『문근영은 위험해』
임성순, 은행나무
2012

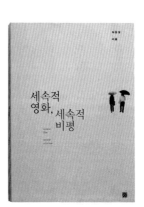

23

『흑산』
김훈, 학고재
2011 (왼)

『세속적 영화, 세속적 비평』
허문영, 강
2010 (오른)

### 조현열

단국대학교에서 시각디자인을 전공하고, 예일대학교에서 그래픽디자인 석사학위를 받았다. 학부 졸업후 그래픽디자인 에이전시 아이앤드아이(I&I)에서 디자이너로 활동했고, 2010년 그래픽 디자인 스튜디오 헤이조(Hey Joe)를 운영하고 있다. 현재 단국대학교와 서울과학기술대학교에서 편집디자인 수업을 담당하고 있다.

### 이영준

미국 뉴욕주립대에서 박사학위를 받았고, 현재 계원예술대학 교수로 있다. 이미지비평가이자 사진비평가, 기계비평가로 활동 중이다. 펴낸 책으로 『사진이론의 상상력』, 『비평의 눈초리-사진에 대한 스무 가지 생각』, 『기계산책자』, 『페가서스 10000마일』 등이 있다.

### 이기섭

홍익대학교 미술대학 섬유미술과를 졸업했고 동국대학교 대학원 선학과를 수료했다. 홍대 앞 동네서점 땡스북스를 운영하며 디자인 중심의 출판과 브랜딩 프로젝트를 진행하고 있다. 저서로는 『스마일서커스』, 『모두 웃어요』 등의 그림책과 『인디자인, 편집디자인』(공저), 『일러스트레이터, 그래픽디자인』(공저) 등이 있으며 서울여자대학교 겸임교수로 출판편집디자인을 가르치고 있다.

### 오진경

홍익대 시각디자인과와 동대학원을 졸업했다. 광고대행사에 잠시 적을 두었다가, 이후 문학동네에서 디자인 팀장을 지냈다. 2008년 한국출판인회의가 선정한 '올해의 북디자이너상'을 수상했다. 주요 북디자인한 책으로는 『연금술사』, 『7년의 밤』, 『흑산』, 『지문사냥꾼』, 『즐거운 나의 집』, 『공중그네』, 『우리들의 행복한 시간』, 『박완서 전집』, 『황석영 등단 50주년 기념판 창비 전집』 등이 있다.

서울대학교 기초교육원 http://liberaledu.snu.ac.kr
이 책은 '서울대학교 신입생 세미나' 강의의 지원으로 이루어졌습니다.

이 도서의 국립중앙도서관 출판 시도서목록(CIP)은 e-CIP 홈페이지
(http://www.nl.go.kr/ecip)와 국가자료공동목록시스템
(http://www.nl.go.kr/kolisnet)에서 이용하실 수 있습니다.
CIP제어번호 : CIP2013009840

타이포그래피 워크샵 09.

제1판 1쇄 2013년 7월 22일

발행인
홍성택
기획편집
조용범, 김은현
아트디렉션
김경선
디자인
원주희
자료 정리
서울대 타이포그래피 동아리 '가'
인쇄
효성인쇄사
ISBN
978 - 89 - 93941 - 78 - 4  94600

ㅎ ㄷ ㅣ ㅈ ㅏ ㅇ ㅣ ㄴ
ㅗ
ㅇ

주소
서울시 강남구 삼성1동 153 - 12 (우: 135 - 878)
전화
편집 02.6916.4481   영업 02.6916.4486
팩스
02.539.3475
이메일
editor@hongdesign.com

홍시 홍디자인은 ㈜홍시커뮤니케이션의 출판 브랜드입니다.